이 재 효

Lee, Jae-Hyo

HEXAGON

이 도서의 국립중앙도서관 출판예정도서목록(CIP)은 서지정보유통지원시스템 홈페이지(http://seoji.nl.go.kr)와
국가자료종합목록 구축시스템(http://kolis-net.nl.go.kr)에서 이용하실 수 있습니다. (CIP제어번호 : CIP2019026554)

한국현대미술선 041
이재효

2019년 7월 22일 초판 1쇄 발행

지 은 이 이재효
펴 낸 이 조동욱
기 획 조기수
펴 낸 곳 출판회사 헥사곤 Hexagon Publishing Co.
등 록 제2018-000011호 (등록일: 2010. 7. 13)
주 소 경기도 성남시 분당구 성남대로 51. 270
전 화 010-7216-0058, 010-3245-0008
팩 스 0303-3444-0089
이 메 일 joy@hexagonbook.com
웹사이트 www.hexagonbook.com

ISBN 979-11-89688-12-7
ISBN 978-89-966429-7-8 (세트)

이 재 효

Lee, Jae-Hyo

HEXAGON
Korean Contemporary Art Book
한국현대미술선 041

041

● **Works**

9 나무

43 철

69 돌

81 못

105 기타·야외

121 소품

159 작업실 전경

● **Text**

10 자연의 무한한 가능성 _Jonathan Goodman

184 프로필 Profile

나무

자연의 무한한 가능성

Jonathan Goodman, New York
Sculpture - Nature and Culture, May 2009

서양 관객들에게 있어 이재효라는 작가는 흔히 데이빗 네쉬나 앤디 골즈워시같은 자연적인 재료로 작업하는 작가들과 함께 분류되기 쉽다.

하지만, 잘 다듬어진 나무나 혹은 휘어진 못으로 뒤덮여진 검게 그으른 나무를 사용하는 데 있어 탁월한 감각을 지닌 이재효의 작품은, 다른 서구 작가들이 지향하는 자연 본질적 작업들과는 조금 달라 보이기도 한다. 이재효의 집착적이기 까지 한 표면에 대한 마무리는 단지 외면에의 초점뿐만이 아니라, 내면의 에너지까지도 발산하는 것이다. 관객들은 그의 커다랗고 기이한 형체들의 작업을 볼 때에 경이로움에 사로잡히게 될 것이다. 과연 작가는 어떻게 이런 작업을 할 수 있을까? 이런 아이디어는 어디로부터 온 것일까? 반들반들하게 윤기가 나는 큰 구형모양의 솔방울, 낙엽송, 밤나무는 자연적이면서도 다분히 인공적인 형태들을 동시에 공존시키고 있다. "목재"라는 주로 서정적인 재료의 자연적 가능성을 심화시키곤 하는 것이다. 이재효는 자연에 "관한" 작업 뿐아니라 자연 "안에서" 작업하기 때문에 그의 작품들은 자연적 세계를 묘사하는 동시

에 실제화시킨다. 이러한 조합이 바로 그의 작업을 분류하기 어렵게 만드는 것이다. 그의 작품은 때로는 예술가로서 전혀 상관없는 "목재"에 대한 특성을 드러내 보이기도 하고, 때로는 고도로 섬세한 마무리를 통해 재료를 다루는 방법보다는 그 재료를 더 부각시키기 때문이다.

사실, 마치 그의 손은 이름 없는 장인의 손길처럼 작품에서 소리를 내지 않는다. 그의 존재가 작품으로부터 부재한다기보다, 재료 자체가 스스로 만들어내는 완벽한 공예성을 주장하는 것이다. 다시 말해, 재료들이 작가에서 표현하는 것(작가가 재료를 통해 표현하는 것이 아닌)을 허용함으로써 그 주변의 환경과 신비로운 의사소통이 실현 가능한 세계를 만드는 것이다. 그의 작품 중 가장 인상적인 것 중 하나는 나무로 뒤덮인 강가의 중간에 놓여진 보트처럼 생긴 구조물을 찍은 사진이다. 자연 속에 놓여진 인공의 형체는 주변과 대조를 이루면서도 묘하게 그 일부로 스며들고 있다. 상상해 보라. 숲으로 설정된 배경에 한층 부가된 위엄을 부여하는 매끈매

끈한 형태가 주는 한 편의 시와 같은 분위기. 아름다운 공간 속에 위치 되어진 오브제의 자급력(self-sufficiency)은 더 두드러져 보인다.

이재효는 나무의 결을 드러내기 위해 계획되고 잘려진 단면과 같은, 재료가 주는 감촉을 매우 중요시한다. 결국 표면은 그 만들어지는 과정의 특성을 드러낼 뿐 아니라, 창조의 과정을 암시하고, 그 자체로서의 관심을 받기를 원한다. 이재효 작업에서 보여지는 두 가지 특성---외면의 폭발적 표현력과 그 재료가 유래된 환경과의 심오한 연결성---은 인간적 측면이 거의 배제된 이야기를 들려주고자 한다. "otherness"로 채워진 이재효의 작품은 관객과 대화하기보다는 그저 존재한다.

관객들은 과연 이런 작품이 밀폐된 공간 속에 갇혀 있을 수 있을까 생각한다. 그의 작품에서 존재하는 위가 편편한 보트 모양, 빛과 어둠이 어우러진 구형 모양, 위로 갈수록 넓어지는 기둥 모양들은 그 형태화 조화를 이룰 수 있는 탁 트

여진 시골 풍경과 더 잘 어울릴지도 모른다. 뉴
욕 신시아 리브스 갤러리에서 있었던 최근 전시
에서 그의 작업은 서로 "대화"를 창조해 나갔다.
나무는 금속에게, 그 금속은 다시 나무에게로.
그중 가장 인상적인 것은 놀랍게도 가장 간결한
것이었다. 30피트의 공간에 반복적이면서 섬세
하게 줄에 걸려진 참나무 낙엽이었다. 그 재료가
전부인 작품. 이재효는 재료가 스스로를 대변하
기를 원했고, 그 결과 작업이 만들어지는 과정이
드러나는 것이었다. 그의 디자인적 감각을 볼 때
이재효는 작품의 총체적 체험, 즉 게슈탈트를 보
여주고자 한다. 하지만, 그는 나무(재료) 스스로
가 말하고자 하는 이야기를 잊지 않는다. 그 주
변 환경이 무엇이든 간에, 작품이 완벽하게 머무
를 수 있는 능력은 재료의 진실성을 통해서이며,
이는 작업을 장식(decoration)과는 차별화될 수
있는 힘을 부여해주다.

　이재효는 또한 스테인레스 못, 볼트, 그을려진
나무와 같은 흔치 않은 재료를 사용하기도 한다.
못들은 반짝하게 가공되고 둥글기보다는 편편하

여 빛을 반사하면서 태워진 나무에 박혀있다. 그 결과, 표면은 아주 촉각적이 되고 은색과 검은색의 조합인 외면의 특성을 시각적으로 사로잡는다. 갤러리에 전시된 전체 벽면을 이용한 부조물은 그의 재료에 대한 직접적 접근법을 보여준다. 사방으로 향한 못은 마치 자석에 힘에 이끌리는 듯한 패턴을 만들고, 검게 그을린 나무는 그러한 구부러진 금속에 어두우면서도 드라마틱한 배경을 마련해준다. 이재효는 관객들의 응시를 통해서도 작품에서 보여지지 않는다. 작가로서의 그는 신비주의에 싸여 작업에 드러나지 않는다. 한 마디로 이재효는 의식적 노력이 드러나지 않게끔 그의 작업을 완성시킨다. 그 결과, 그는 부재의 시학(poetry), 작자미상으로 남는다. 아시안들의 미학에서처럼, 관람객에게 작가 자신을 보이지 않는 자연적 형상과 번뜩이는 표면만을 창출한다. 관객은 작품의 "존재"자체의 인식 대신, 이재효 작업의 생생한 강렬함과 시각의 질서를 즐길 수 있다. 그는 패러다임의 한계성을 표현하는 작업을 하는 모더니스트의 전통을 잇는 작가이다. 그의 작업이 오직 그 자체만을 위한 것이 아님에도 불구하고, 이는 성공적으로 그 자체만의 목적을 수행하고 있다. 작가는 의식적으로 작품에서 부재한다기보다, 그의 작업 자체가 스스로의 길 찾기를 할 수 있게 허용한다. 그 결과는 놀랍도록 시각적이다. 작가는 성가신 작품 설명 대신 자연이 지닌 자급성(self-sufficiency)의 의사소통을 선호한다. 자체로 자립할 수 있는 표현 형식을 찾는 노력을 통해, 무제한의(unlimited) 형태와 디자인을 찾을 수 있는 자연의 가능성을 사용하는 것이다. 흔히 사용되는 추상의 정지상태를 거부함으로써 모멘텀을 축적한다. 그는 미지의 세계이면서도, 결국은 자연적 세계의 조화로만 완성될 수 있는 세계를 상상한다. 그의 작업이 섬세하고 절묘한 표현력과 디자인을 지님으로써 본질적으로 시적인 것처럼, 그의 언어 역시 내재된 영감으로부터 오는 것이다.

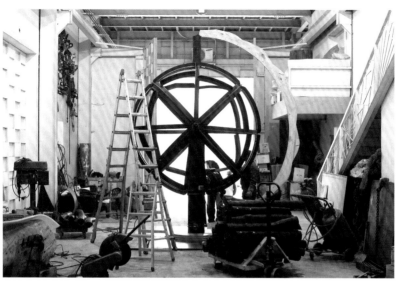

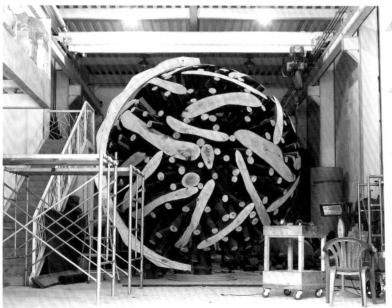

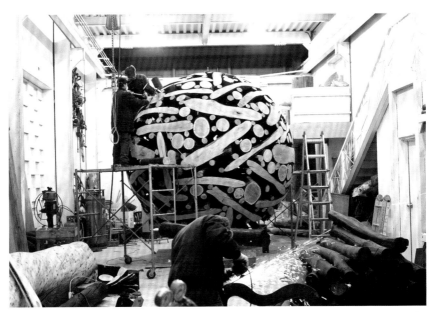

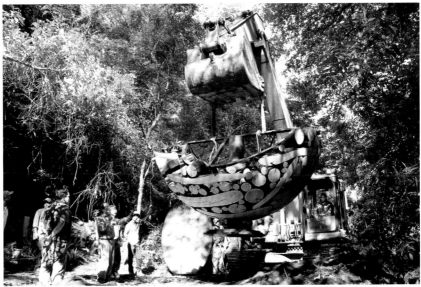

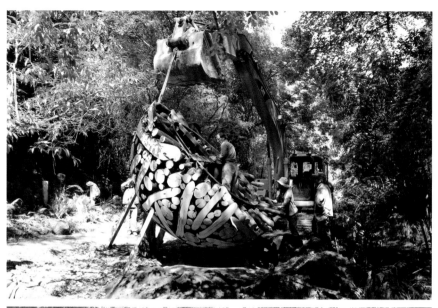

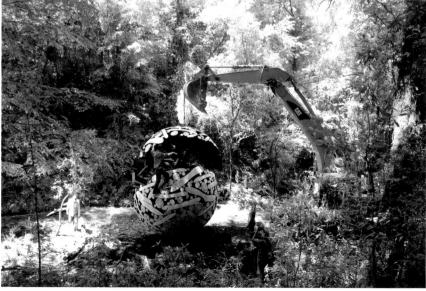

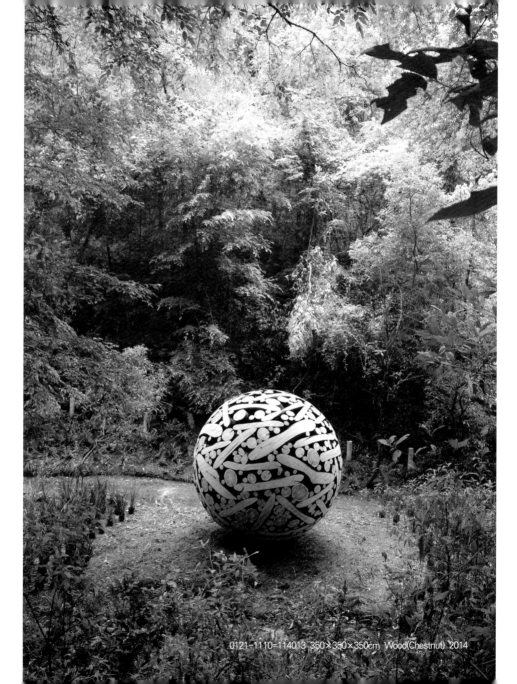

0121-1110=114013 350×350×350cm Wood(Chestnut) 2014

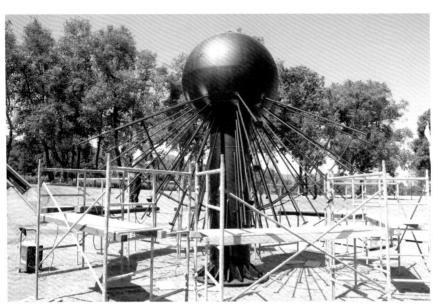

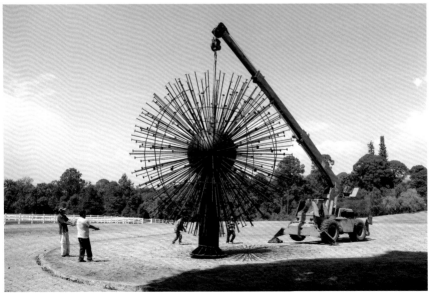

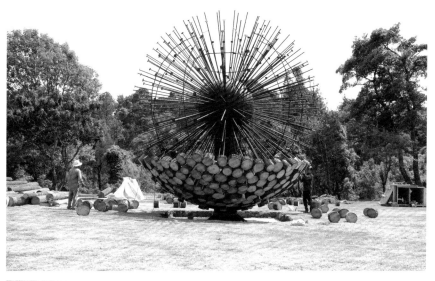

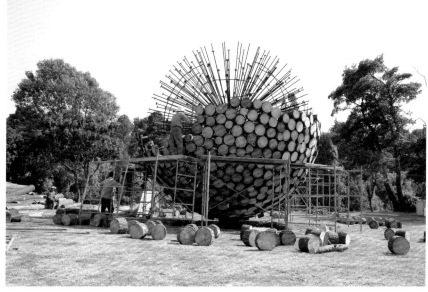

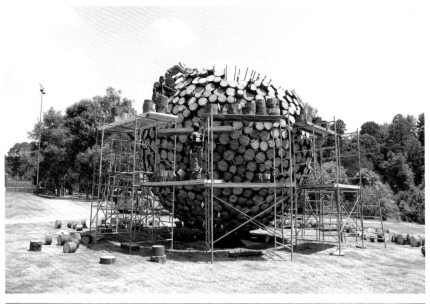

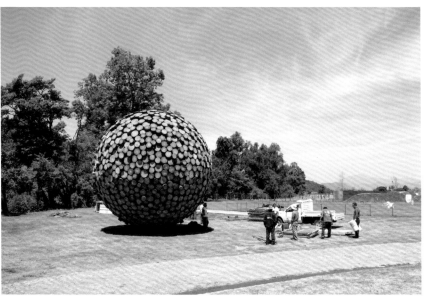

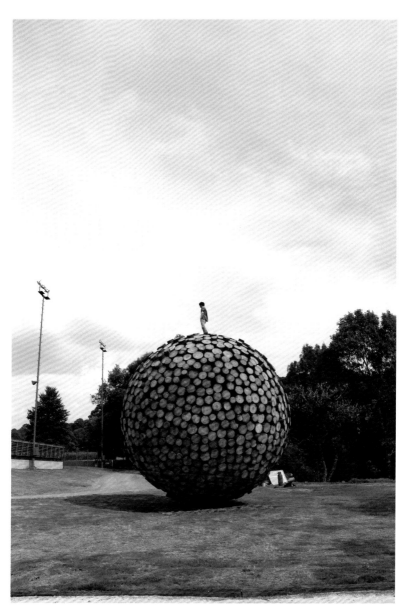

0121−1110=114047 700×700×700cm Wood(Larch) 2014

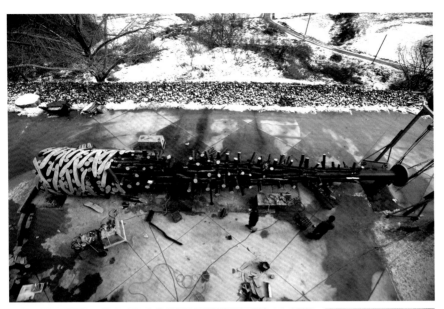

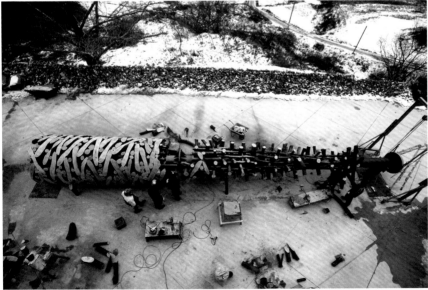

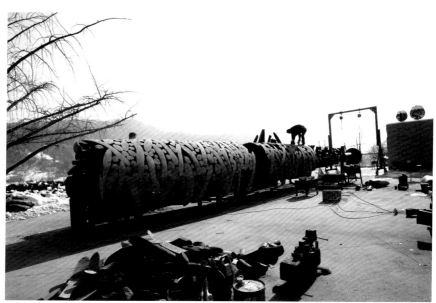

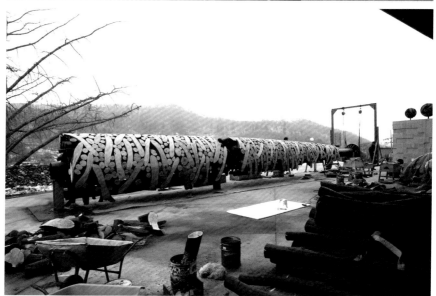

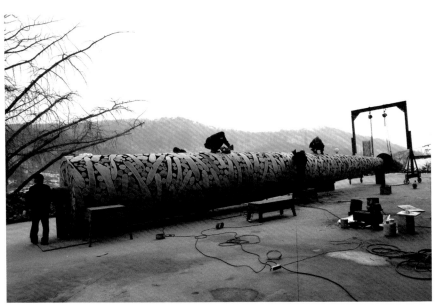

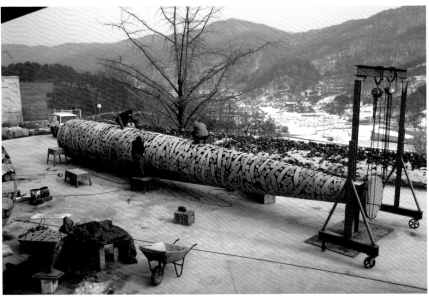

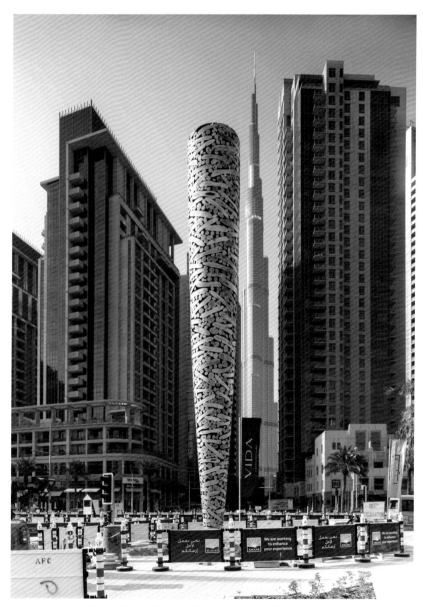

0121-1110=113018 220×220×1,500cm Wood(Chestnut) 2013

0121−1110=102101 350×350×350cm Wood(Larch) 2002

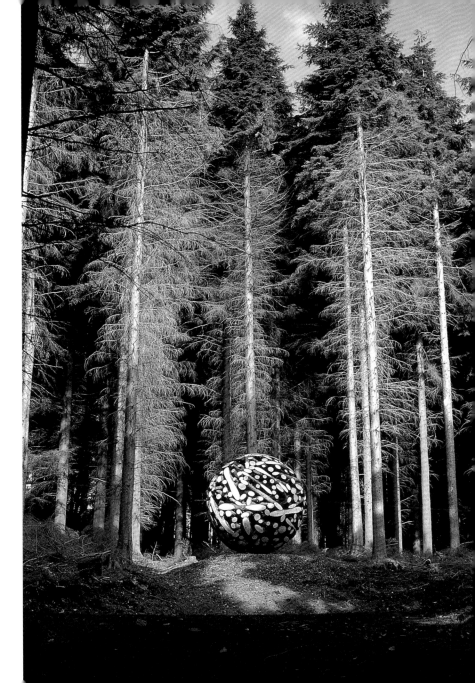

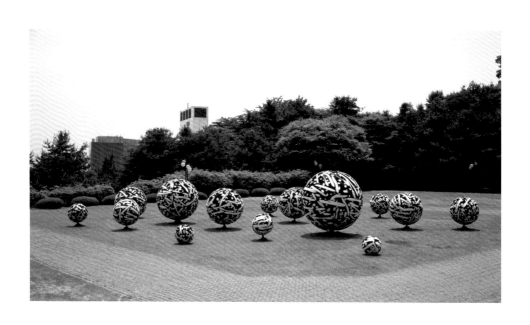

0121-1110=104071 Diameter 70~240cm, 15 Pieces Wood(Larch & Camellia) 2004

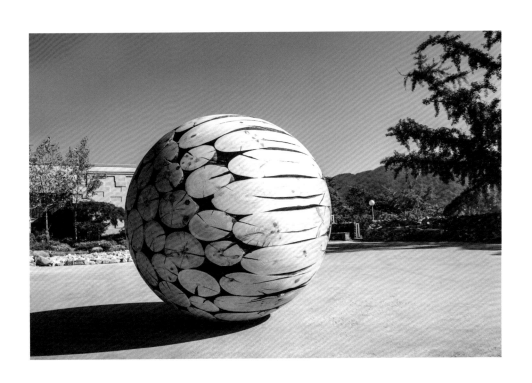

0121-1110=114101 220×220×220cm Wood(Big Cone Pine) 2014

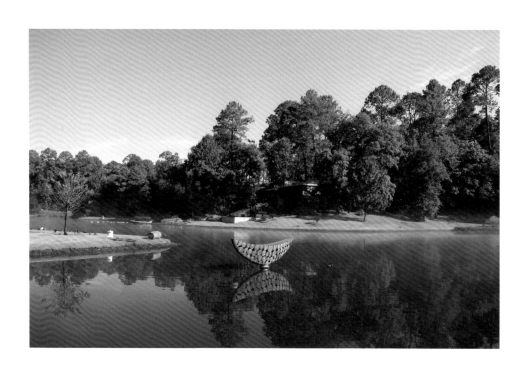

0121-1110=114014 415×95×140cm Wood(Larch) 2014

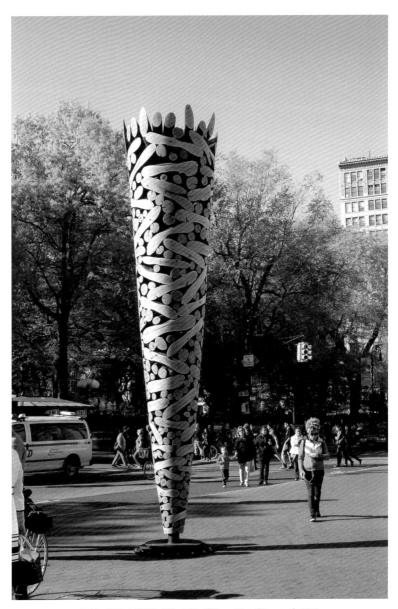

0121-1110=113035 130×130×560cm Wood(Chestnut) 2013

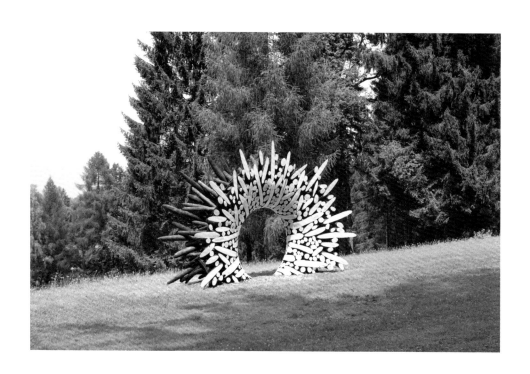

0121-1110=115075 560×130×360cm Wood(Chestnut) 2015

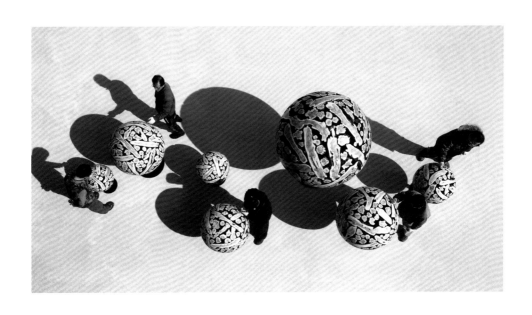

0121-1110=115031 Diameter 50~150cm, 7 Pieces Wood(Juniper) 2015

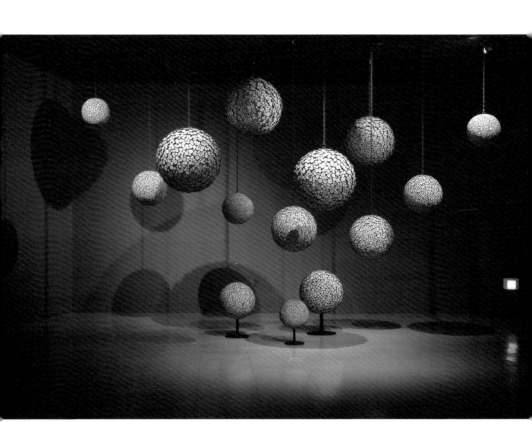

0121-1110=115053 Diameter 35~78cm, 14 Pieces Wood(Larch) 2015

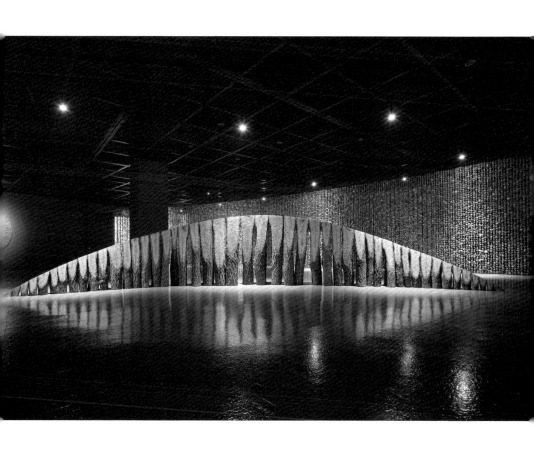

0121-1110=1120210 745×265×150cm Wood(Oak) 2012

0121-1110=1141023 520×520×520cm Wood(Larch) 2014

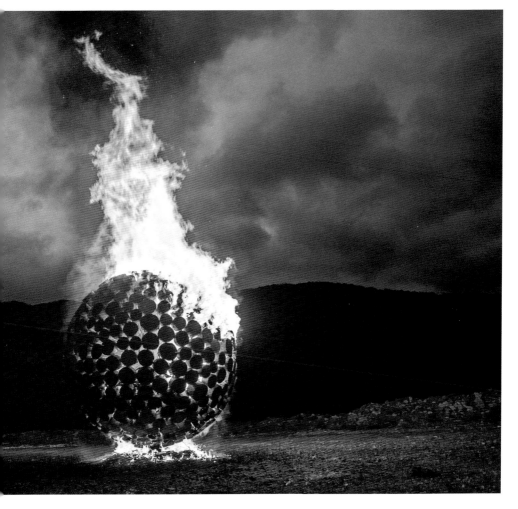

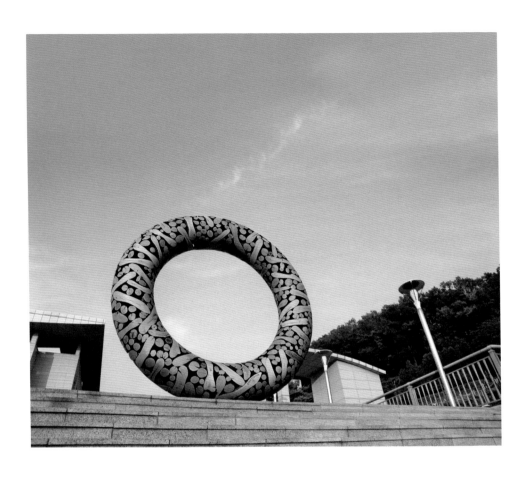

0121-1110=116045 330×70×330cm Wood(Chestnut) 2016

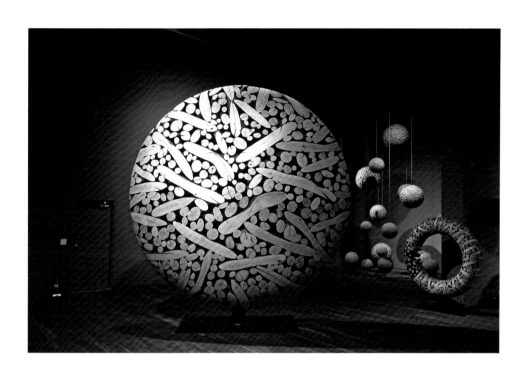

0121-1110=116095 370×84×370cm Wood(Chestnut) 2016

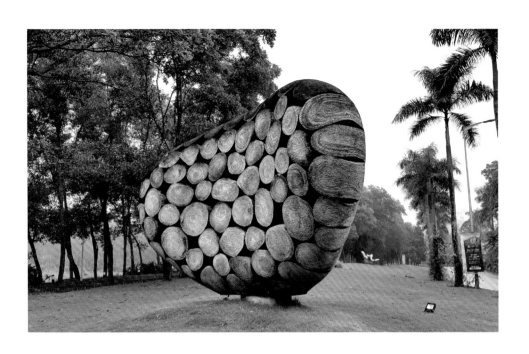

0121-1110=117101 345×156×250cm Wood(Rubber) 2017

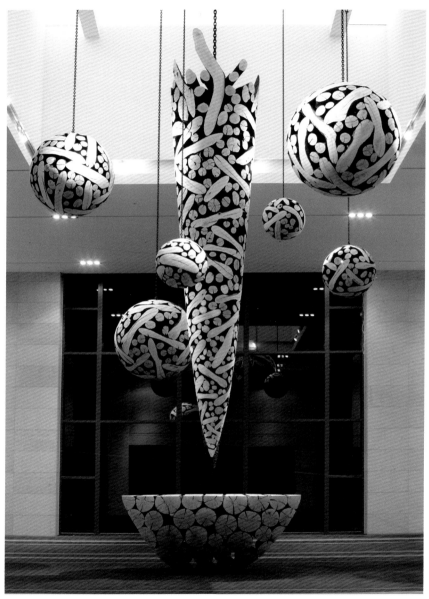

0121-1110=1090312
130×130×600cm, Diameter 70~150cm, 6 Pieces & 255×175×110cm Wood(Chestnut & Larch) 2009

철

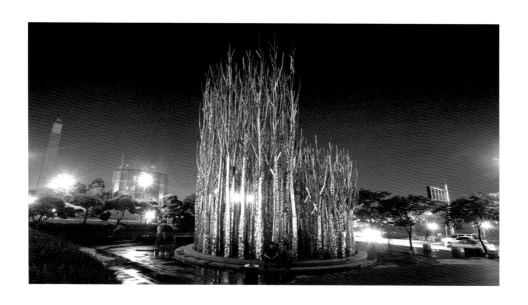

0121-1110=106084 1,100×1,100×1,200cm Stainless Steel 2006

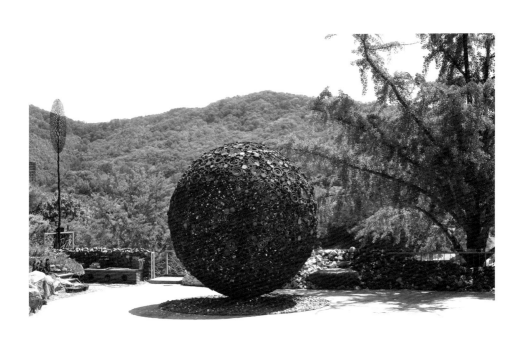

0121-1110=116051 400×400×400cm Steel 2016

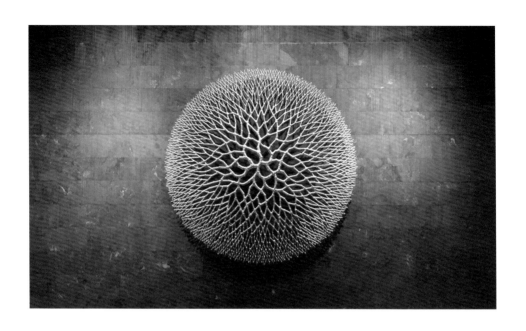

0121-1110=115121 165×165cm Stainless Steel 2015

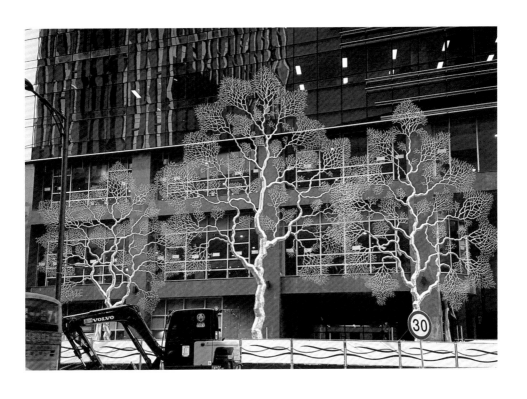

0121−1110=118021　1,650×950×1,500cm　Stainless Steel　2018

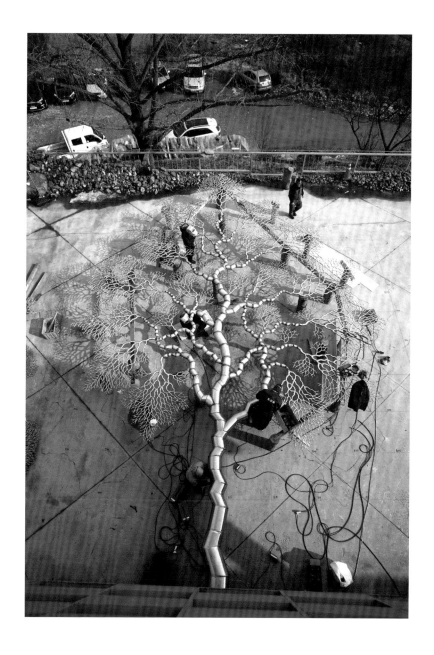

0121-1110=118051
800×1,100cm Stainless Steel 2018

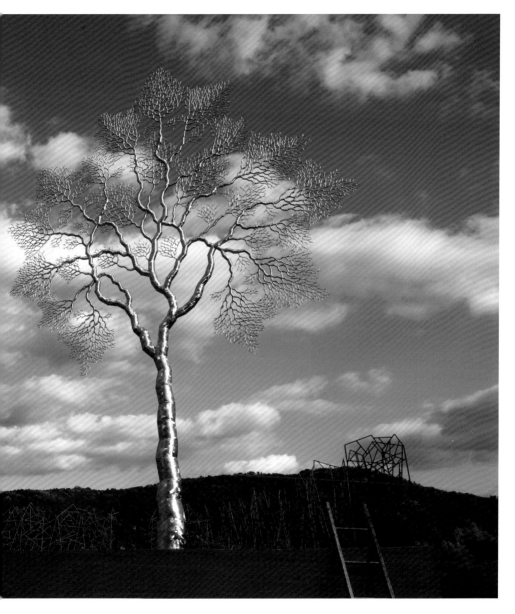

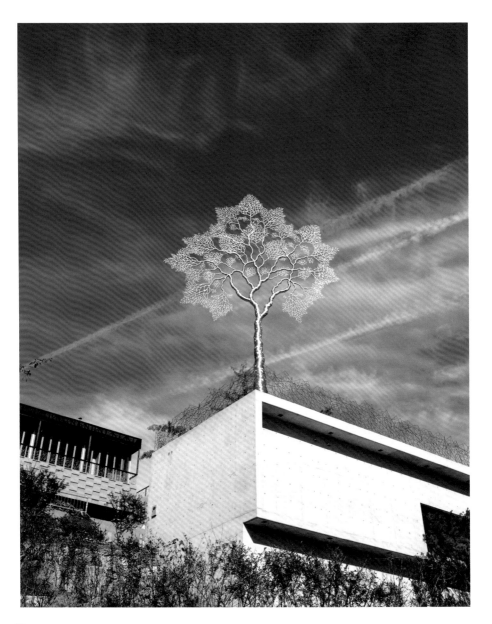

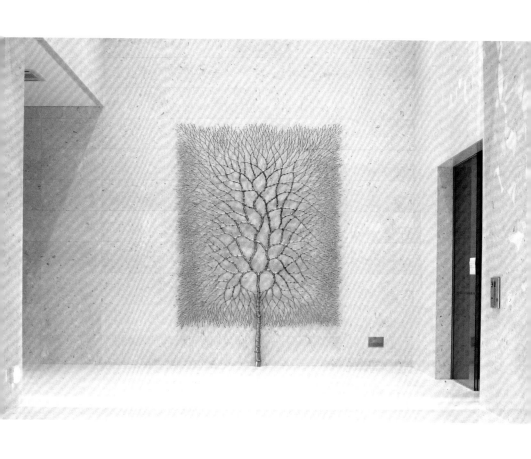

0121-1110=111041 270×8×380cm Stainless Steel 2011

0121-1110=106092 100×100×340cm Rebar 2006

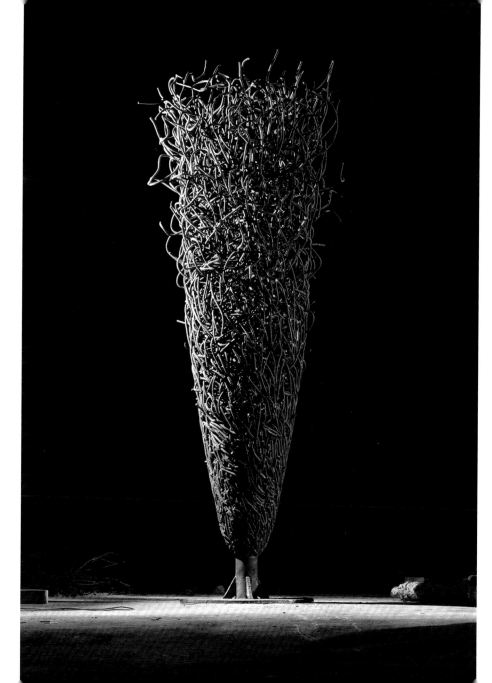

0121-1110=102071 2,000×2,000×2,000cm Rebar 2002

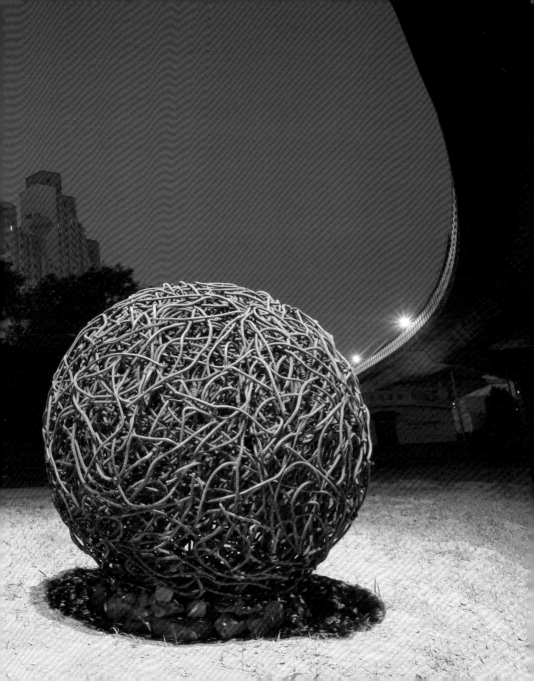

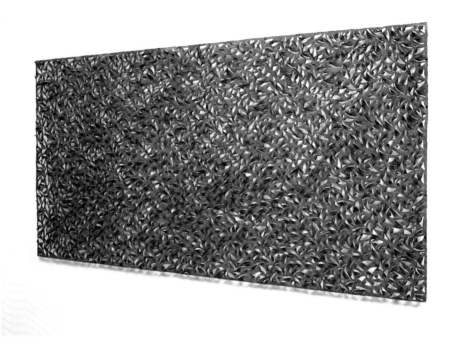

0121-1110=1100815 240×111cm Iron 2010

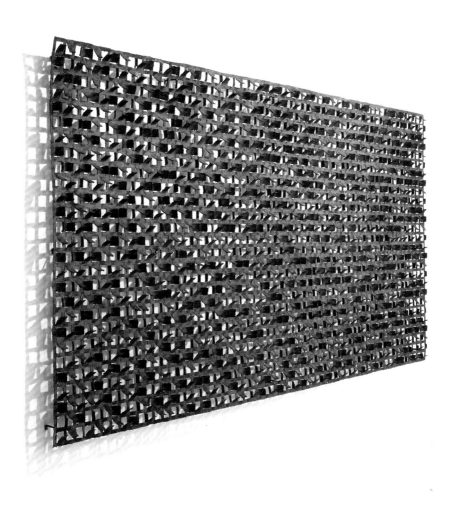

0121-1110=110093 240×109cm Iron 2010

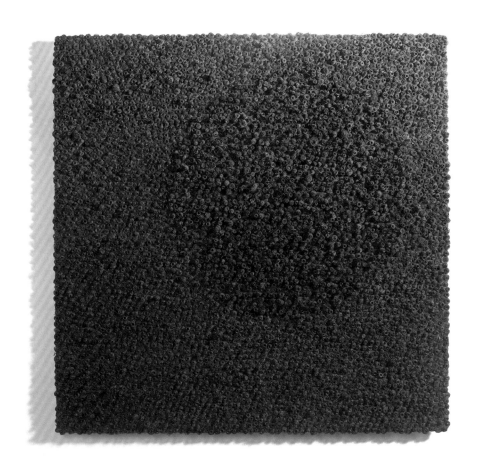

0121-1110=1100315 80×80cm Iron 2010

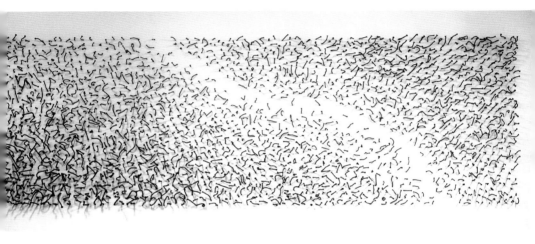

0121-1110=111063 80×245cm Nails 2011

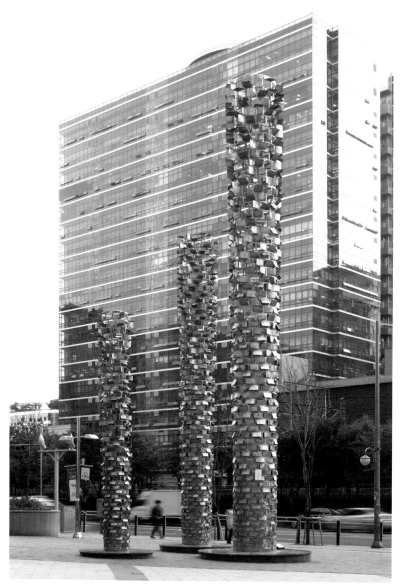

0121-1110=112088
100×100×1,200 / 80×80×900 / 60×60×600cm Stainless Steel 2012

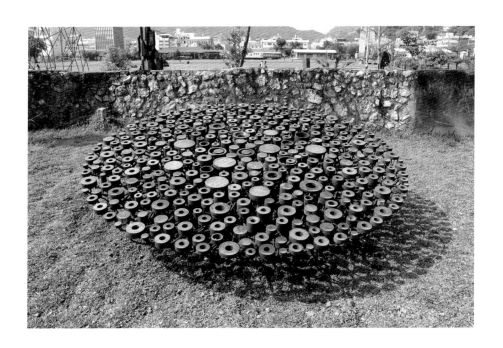

0121-1110=113017 310×310×70cm Iron 2013

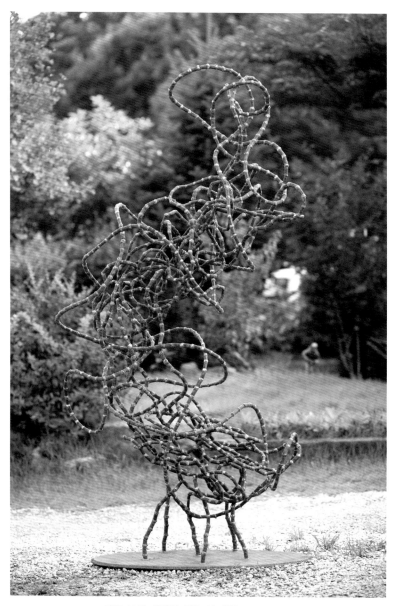

0121-1110=107084 150×60×260cm Iron 2007

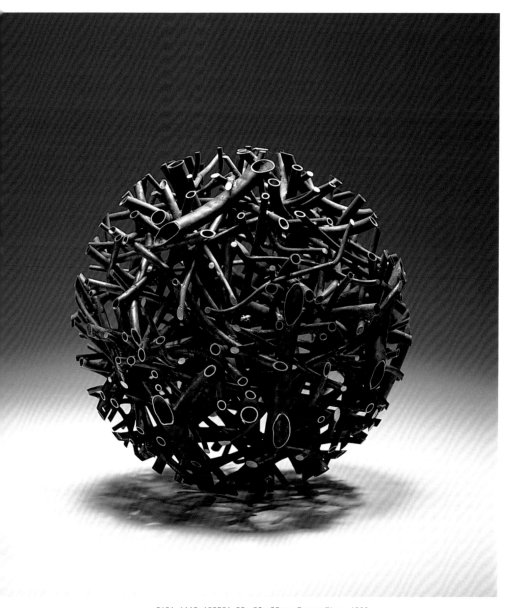

0121-1110=199061 30×30×30cm Copper Pipes 1999

돌

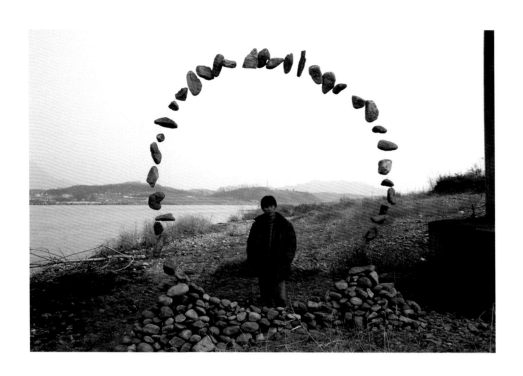

0121-1110=193061 Stone 1993

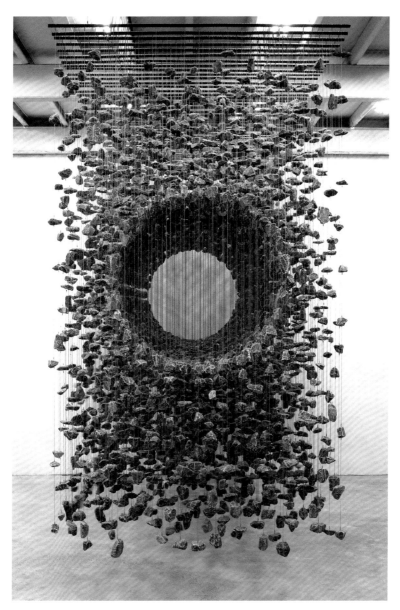

0121−1110=1080620 151×550×285cm Stone 2008

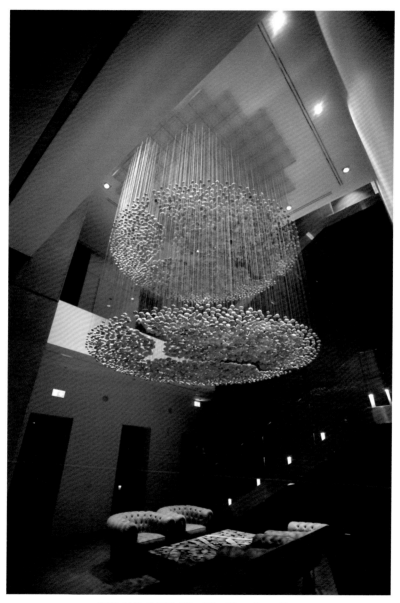

0121-1110=118071　400×400×400cm　Stone　2018

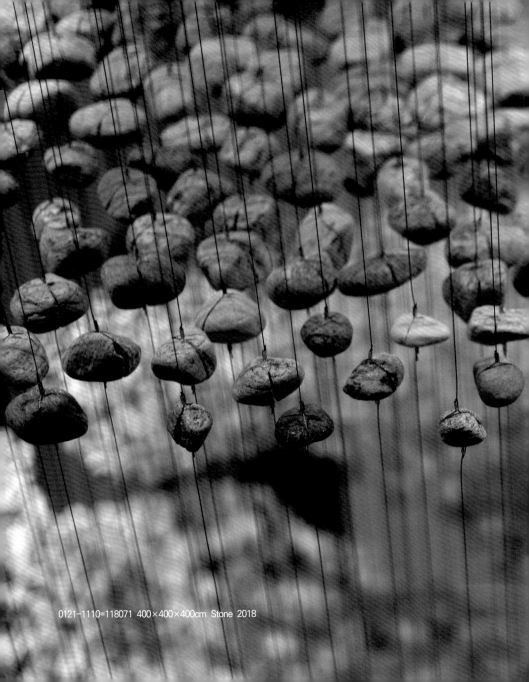

0121-1110=118071 400×400×400cm Stone 2018

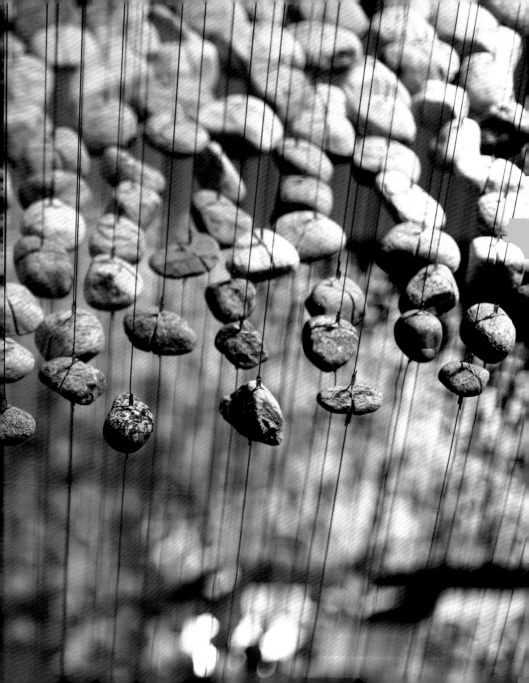

0121-1110=116044 400×400×320cm Stone 2016

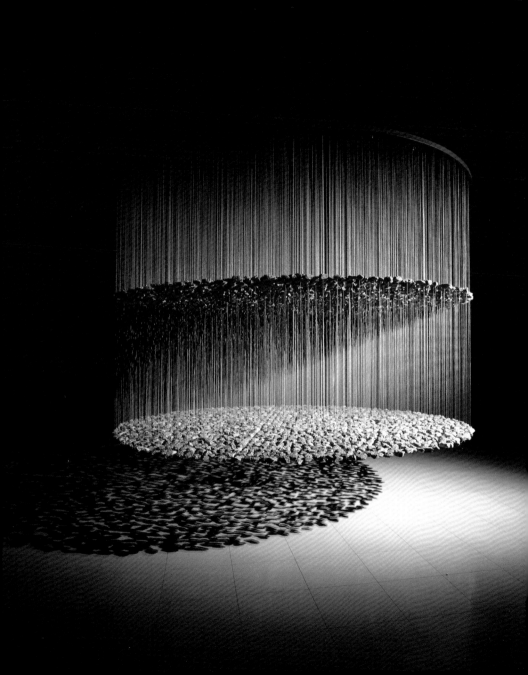

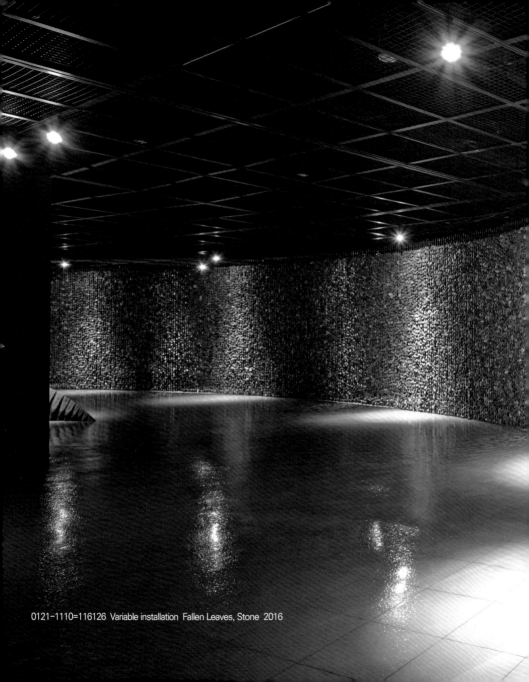

0121−1110=116126 Variable installation Fallen Leaves, Stone 2016

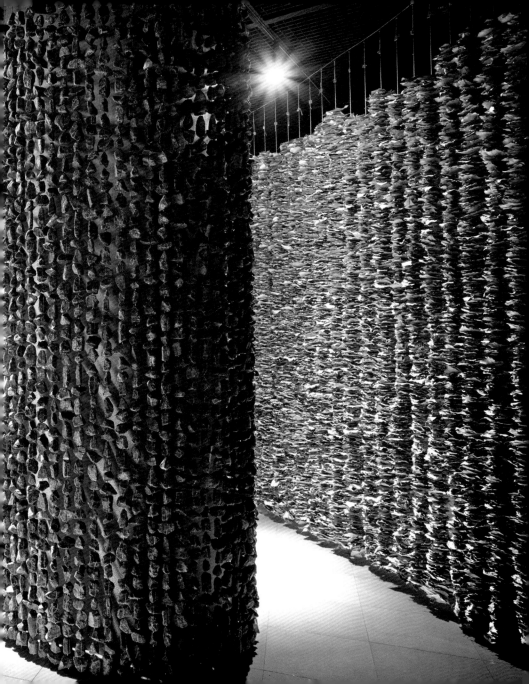

못

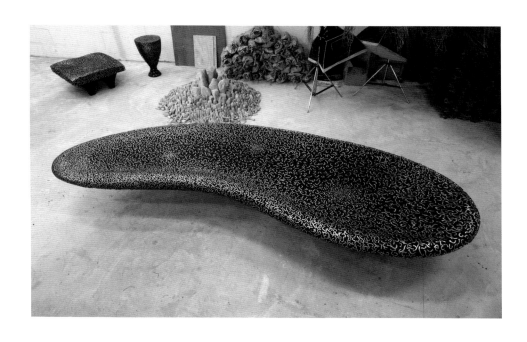

0121-1110=1081133 420×140×47cm Stainless Steel Bolts, Nails & Wood 2008

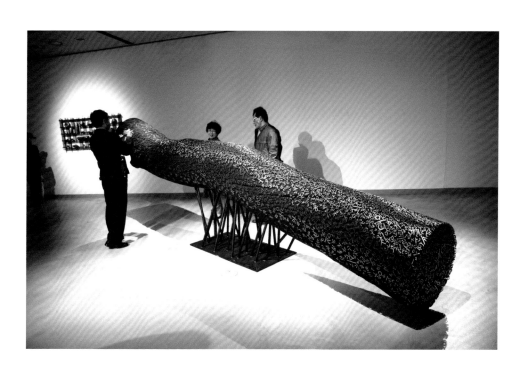

0121-1110=116042 470×65×167cm Stainless Steel Bolts, Nails & Wood 2016

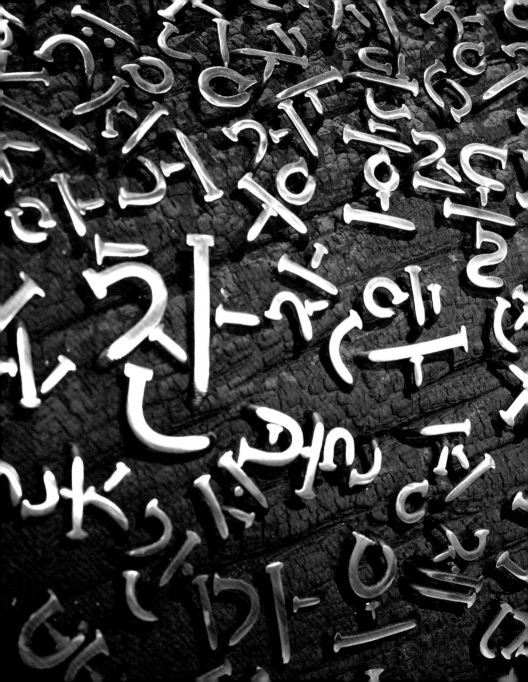

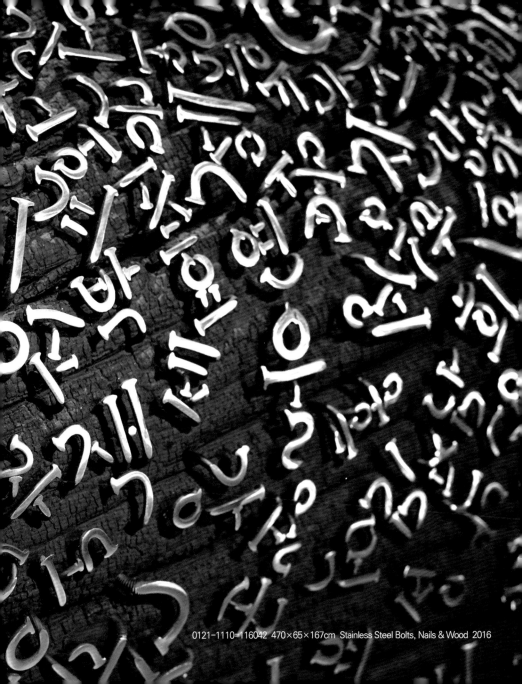

0121-1110=116042 470×65×167cm Stainless Steel Bolts, Nails & Wood 2016

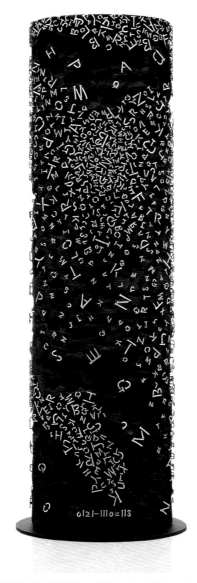

0121-1110=113112　70×35×240cm　Stainless Steel Bolts, Nails & Wood　2013

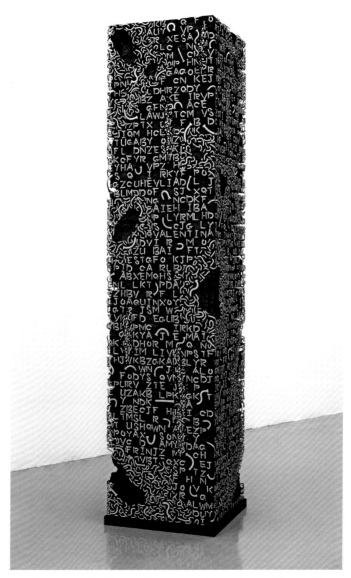

0121-1110=114032 51×51×222cm Stainless Steel Bolts, Nails & Wood 2014

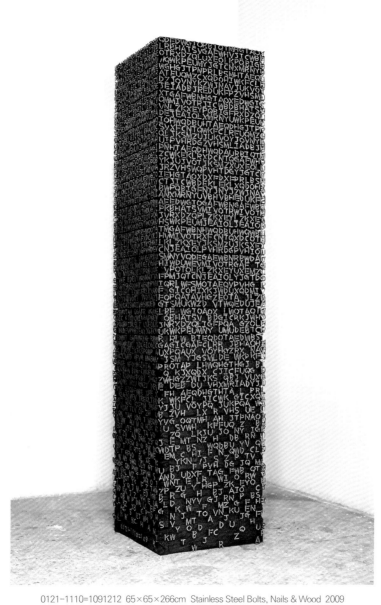

0121−1110=1091212 65×65×266cm Stainless Steel Bolts, Nails & Wood 2009

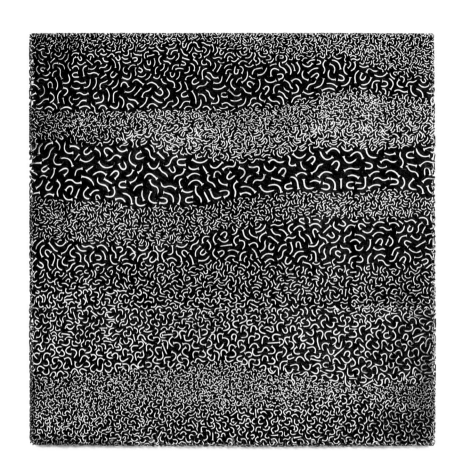

0121-1110=1101013 143×143×8cm Stainless Steel Bolts, Nails & Wood 2010

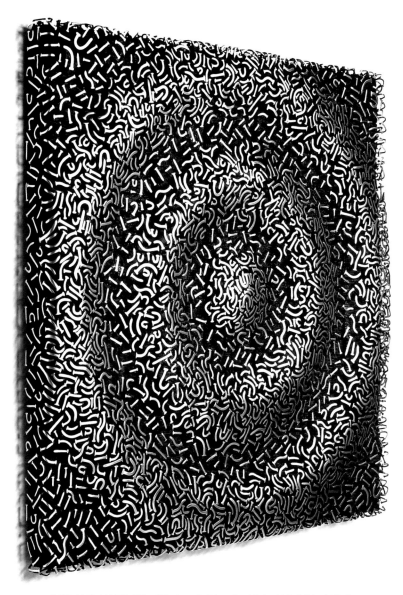

0121−1110=110123 100×100×9cm Stainless Steel Bolts, Nails & Wood 2010

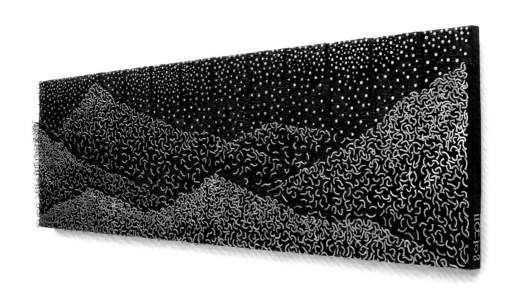

0121-1110=1080614 193×60×9cm Stainless Steel Bolts, Nails & Wood 2008

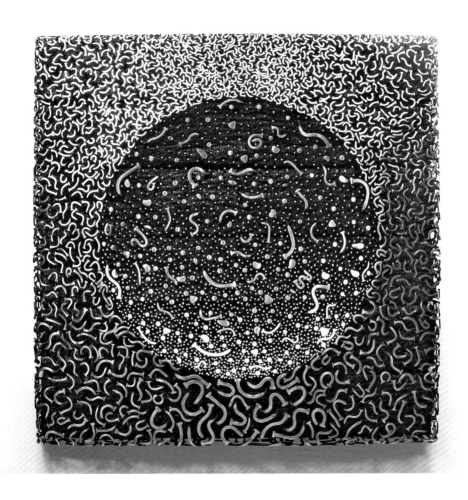

0121−1110=1090612 115×115×6cm Stainless Steel Bolts, Nails & Wood 2009

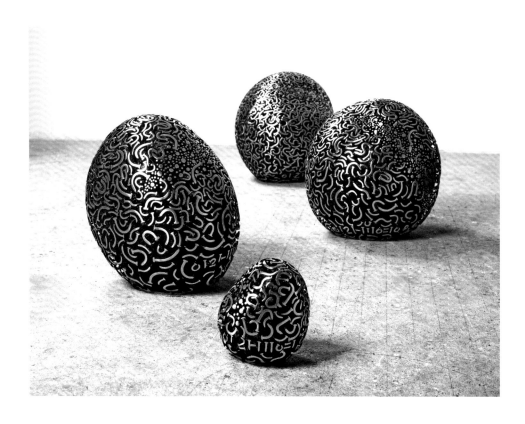

0121-1110=1090819 44×38×40cm
0121-1110=1090820 36×35×36cm
0121-1110=1090821 34×30×36cm
0121-1110=1090822 14×12×17cm
Stainless Steel Bolts, Nails & Wood 2009

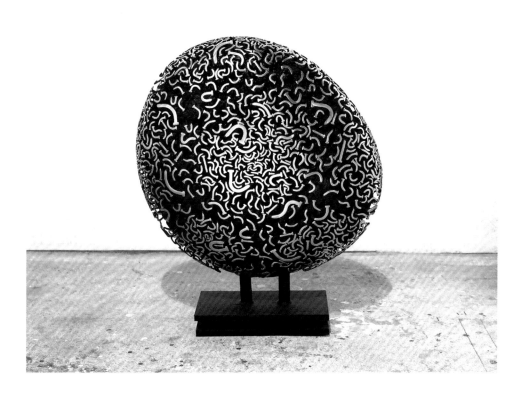

0121-1110=1081114 54×18×52cm Stainless Steel Bolts, Nails & Wood 2008

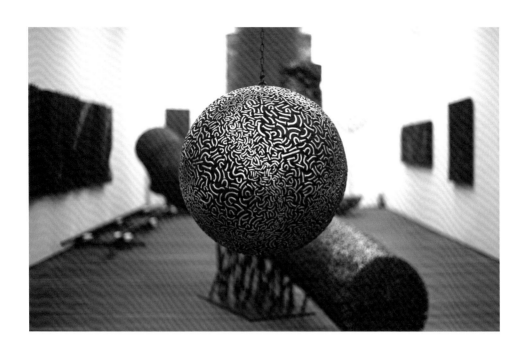

0121-1110=116123　60×60×60cm　Stainless Steel Bolts, Nails & Wood　2016

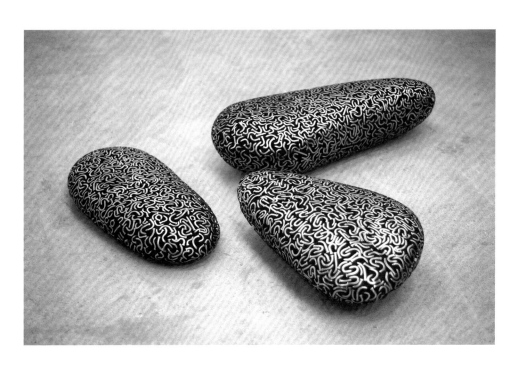

0121−1110=1080710 64×30×12cm
0121−1110=1080711 61×37×19cm
0121−1110=1080712 80×33×20cm
Stainless Steel Bolts, Nails & Wood 2008

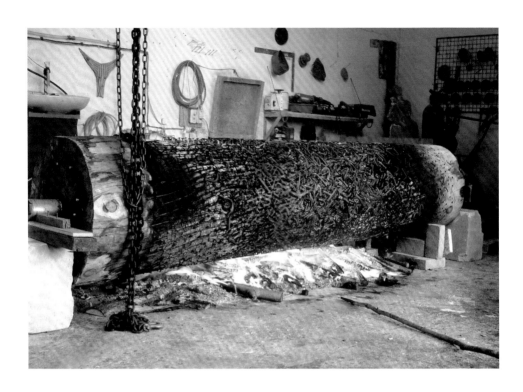

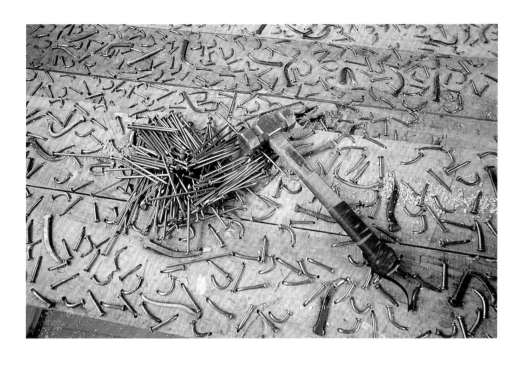

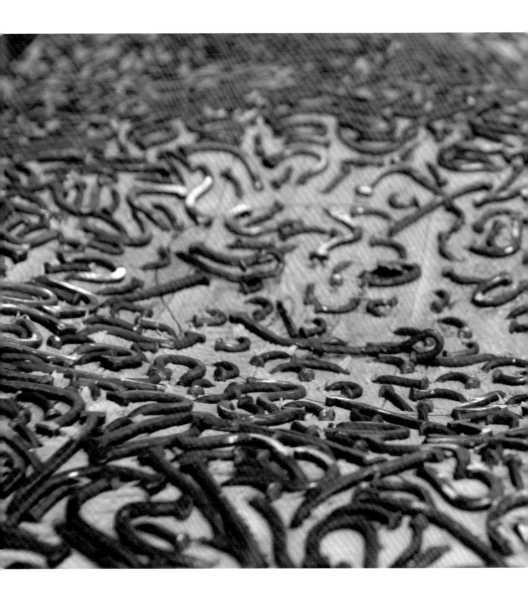

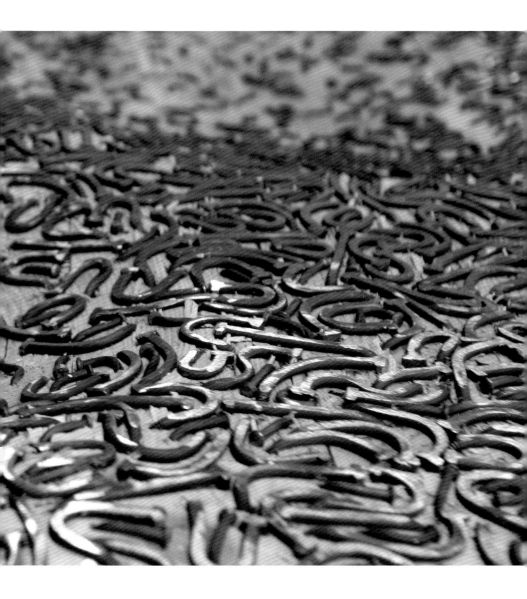

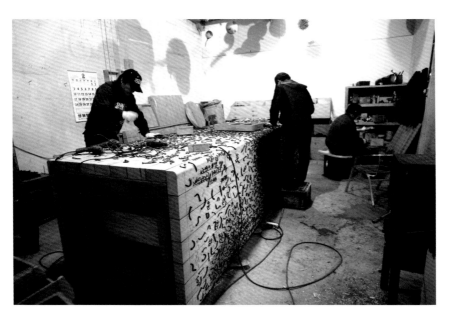

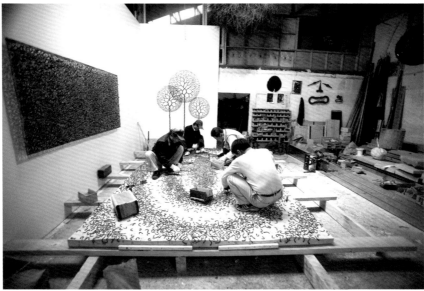

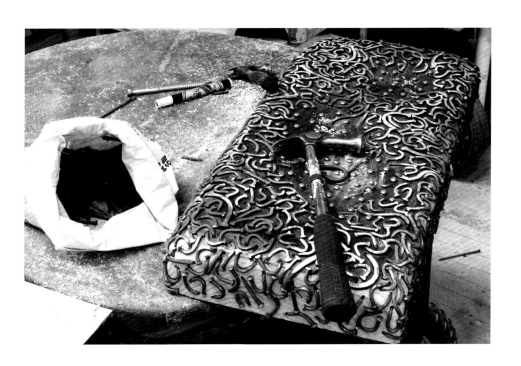

기타·야외

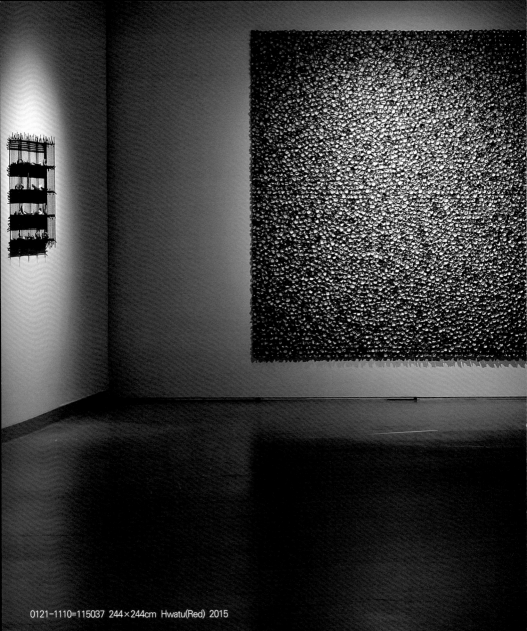

0121-1110=115037 244×244cm Hwatu(Red) 2015

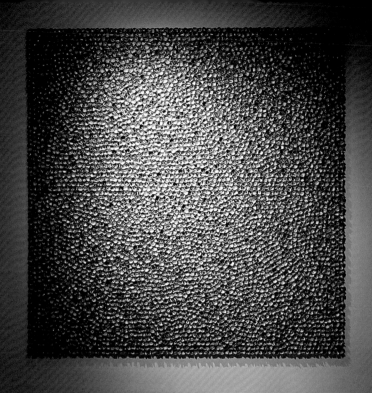

0121-1110=115065 244×244cm Hwatu(Blue) 2015

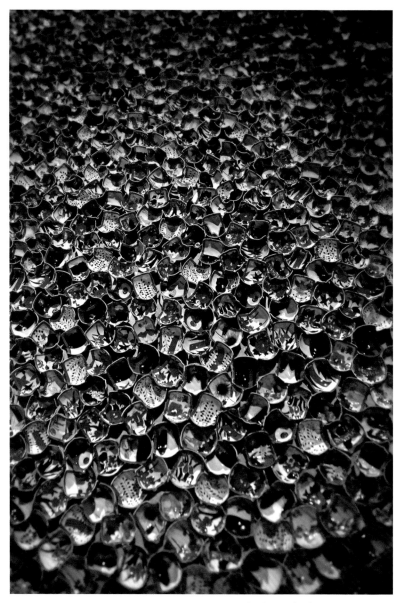

0121-1110=115037 244×244cm Hwatu(Red) 2015 (부분)

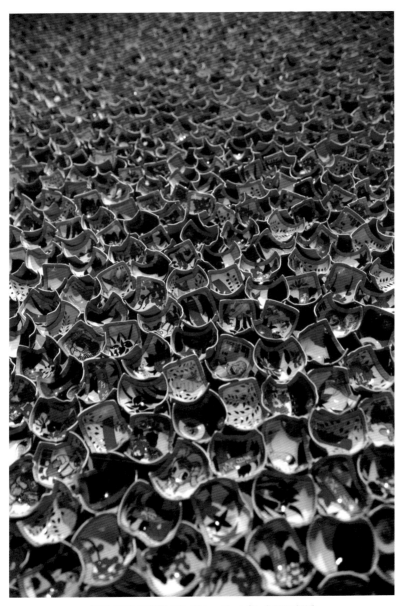

0121-1110=115065 244×244cm Hwatu(Blue) 2015 (부분)

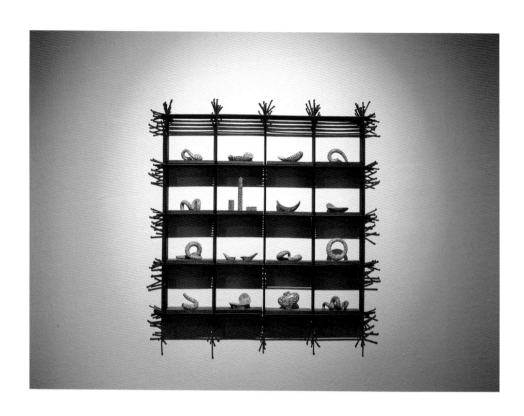

0121−1110=116055 75×7×75cm Mixed Media 2015

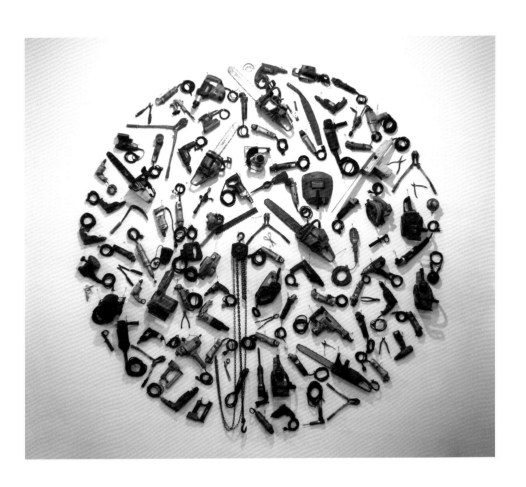

0121−1110=115041 350×350cm Broken Tools 2015

0121−1110=194051 150×150×150cm Grass 1994

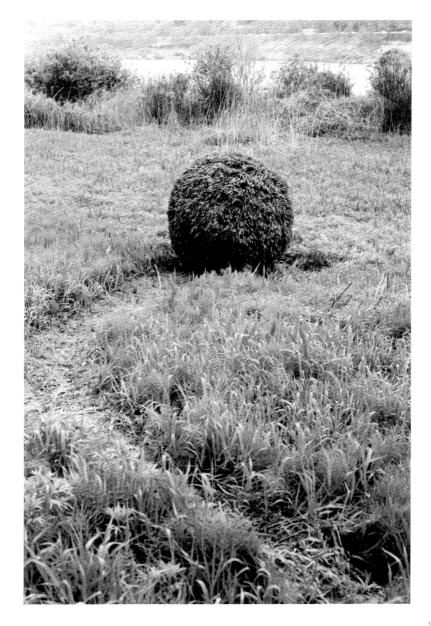

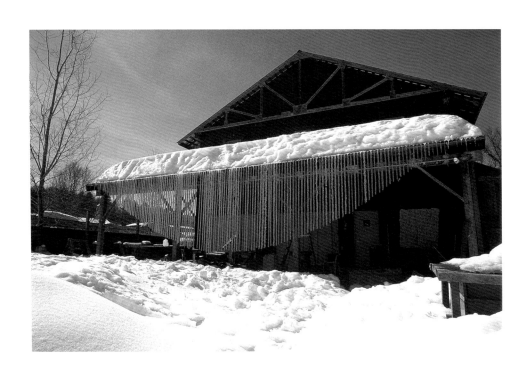

0121–1110=101032 Variable Installation Icicle 2001

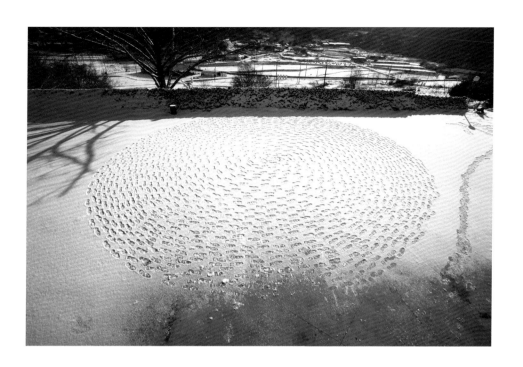

0121-1110=1110112 Variable Installation Snow 2011

0121-1110=1111015 Variable Installation Reed 2011

0121-1110=101031 Variable Installation Snow 2001

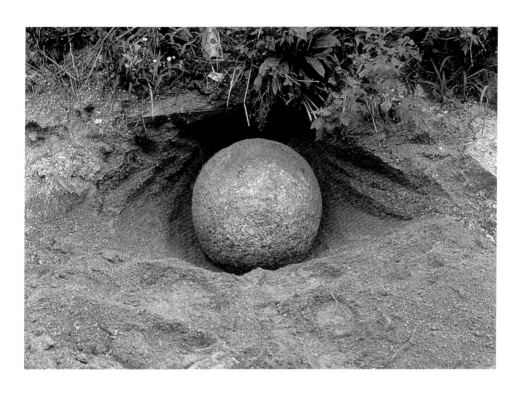

0121-1110=100023 50×50×50cm Soil 2000

소품

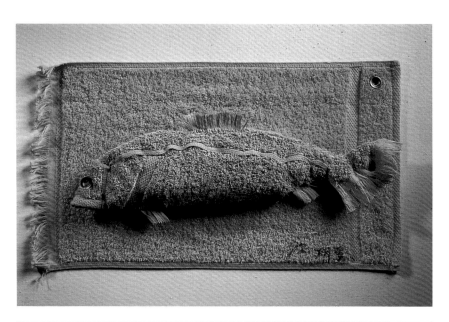

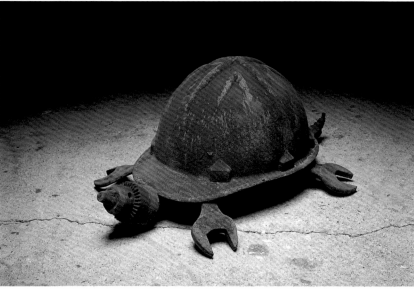

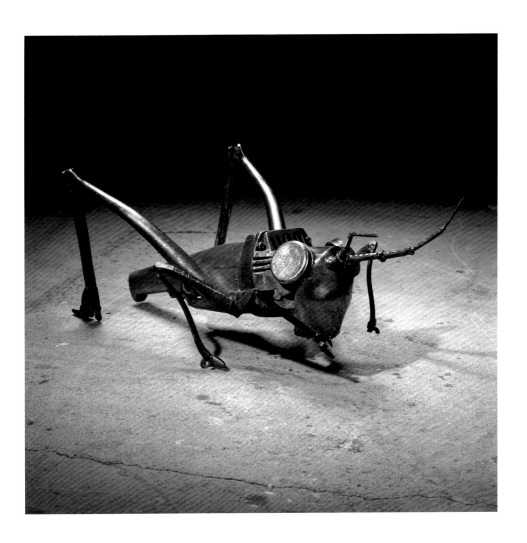

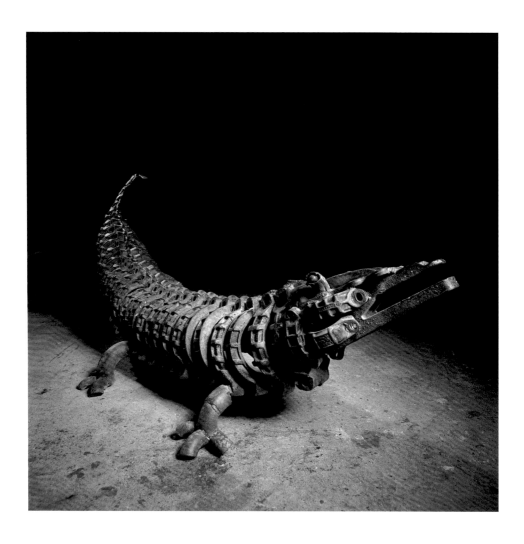

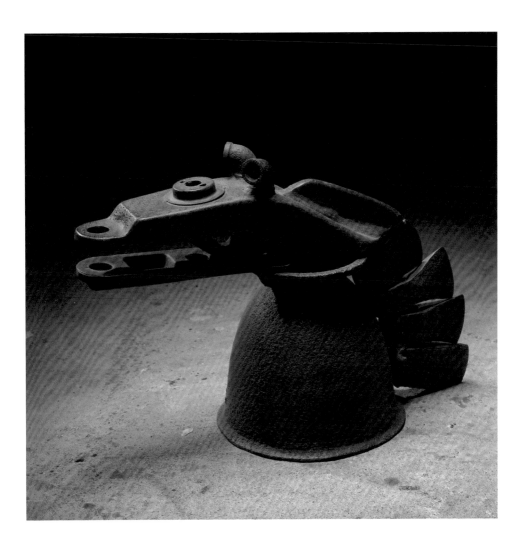

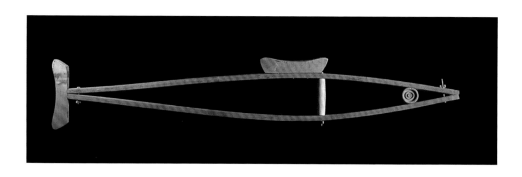

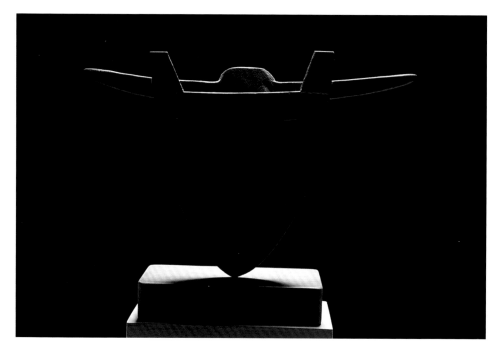

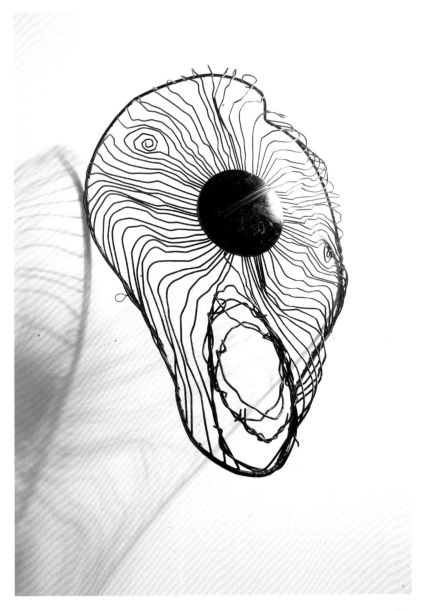

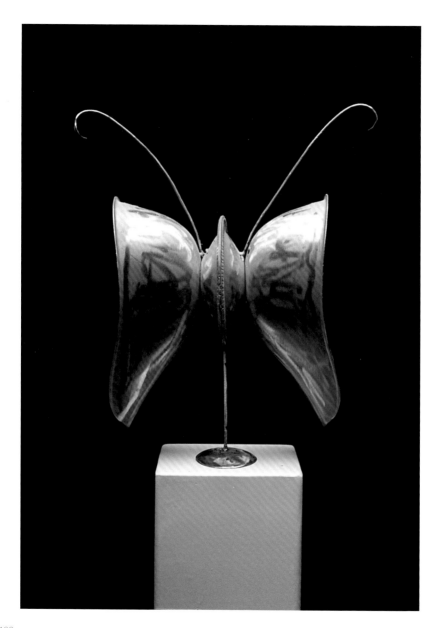

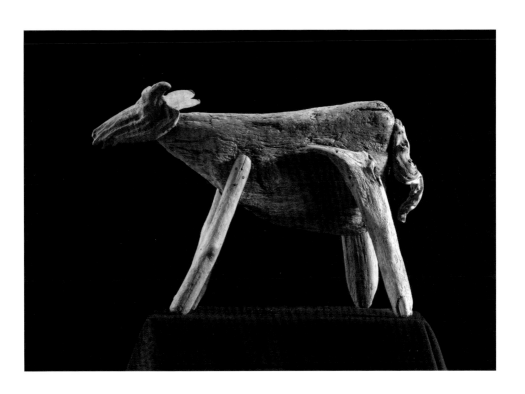

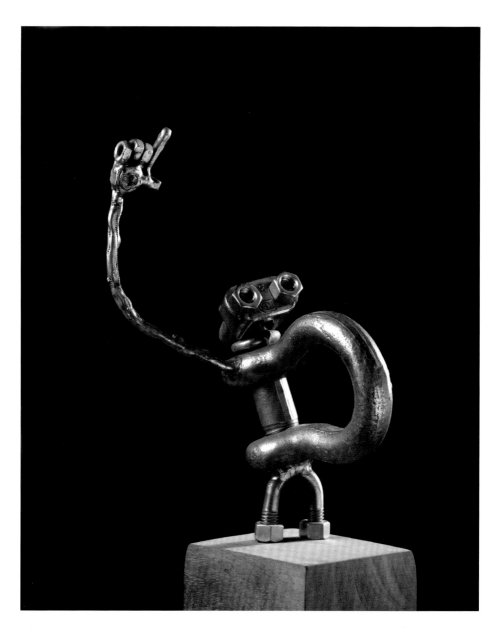

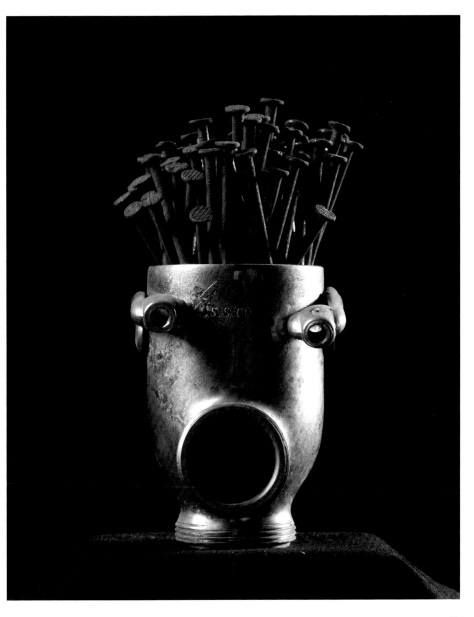

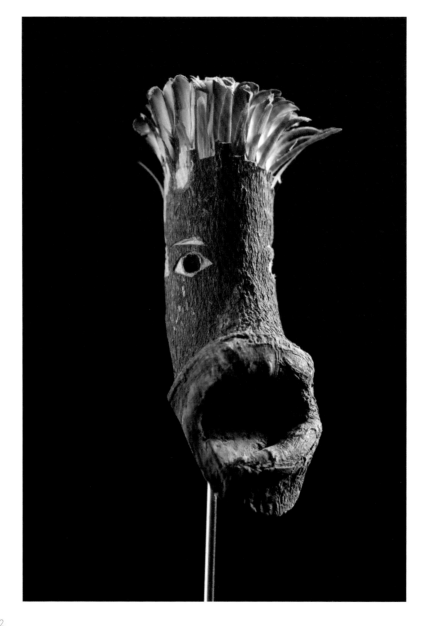

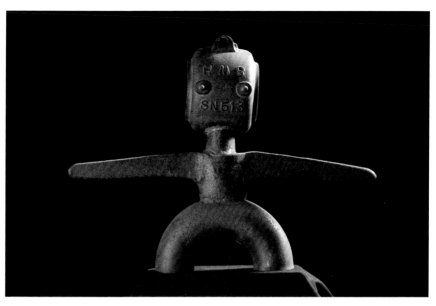

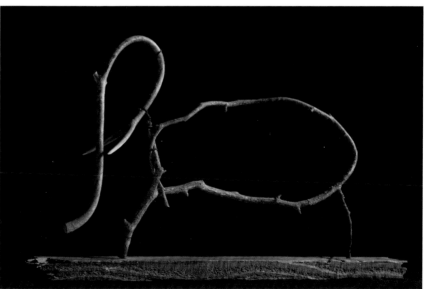

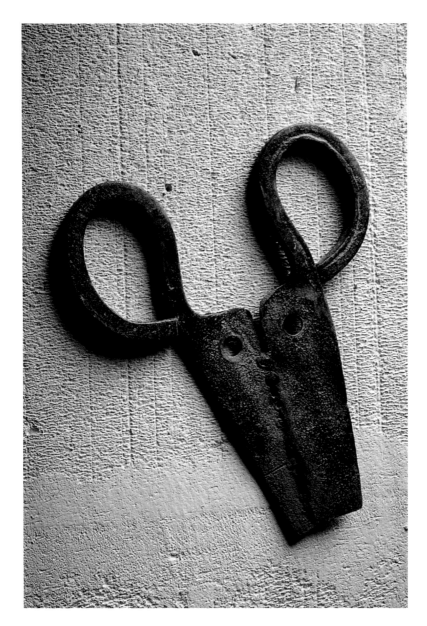

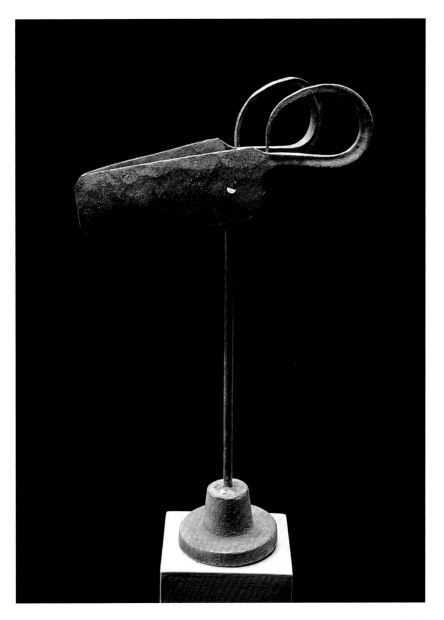

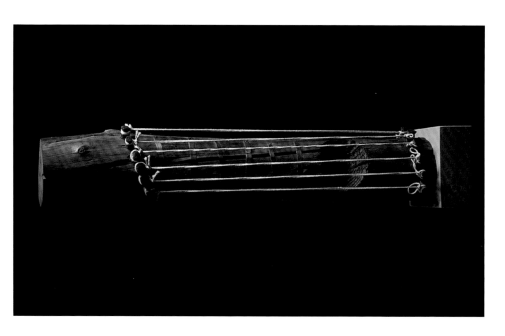

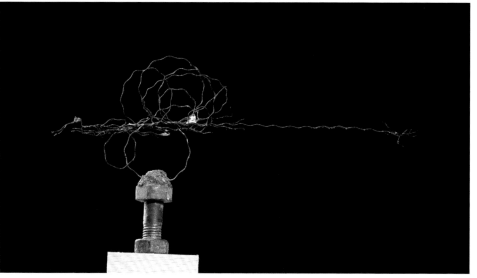

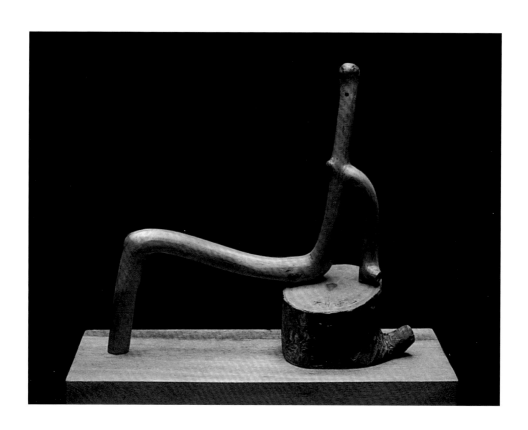

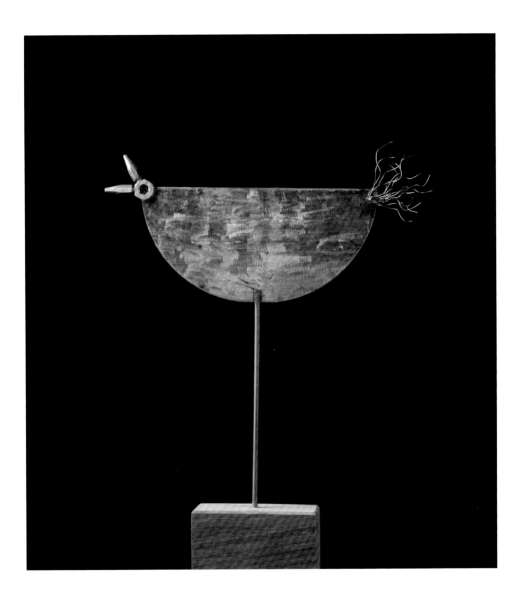

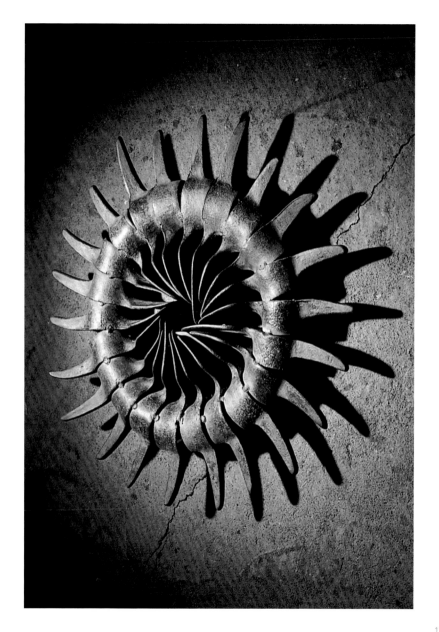

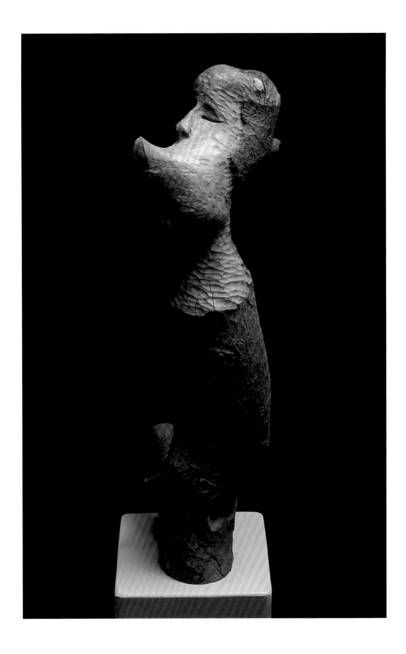

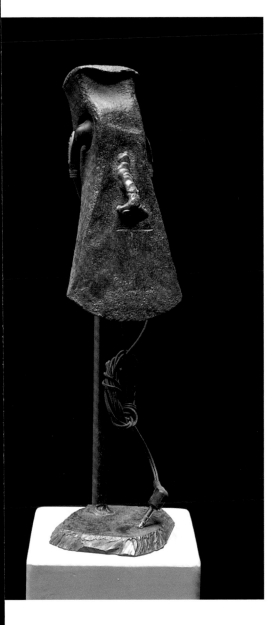
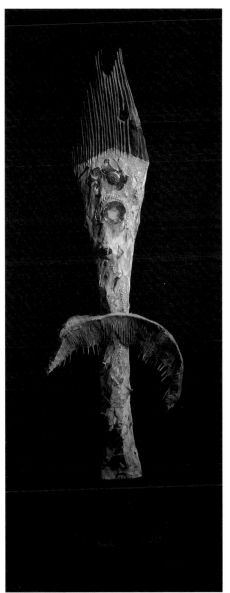

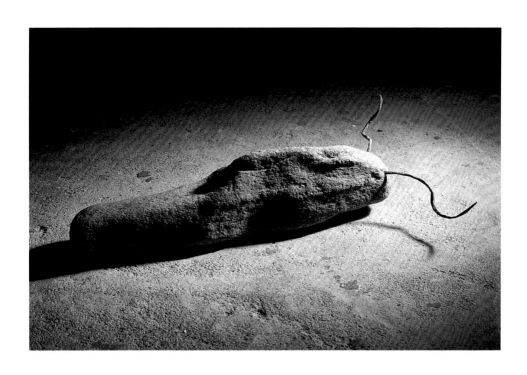

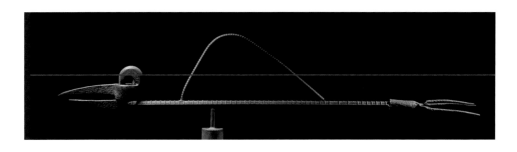

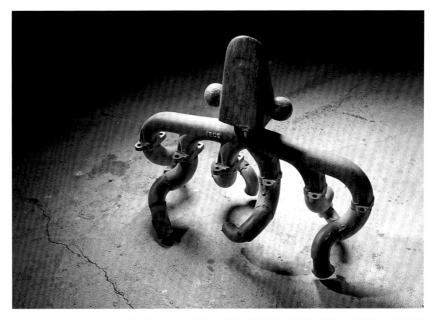

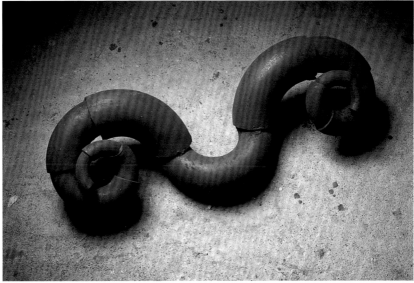

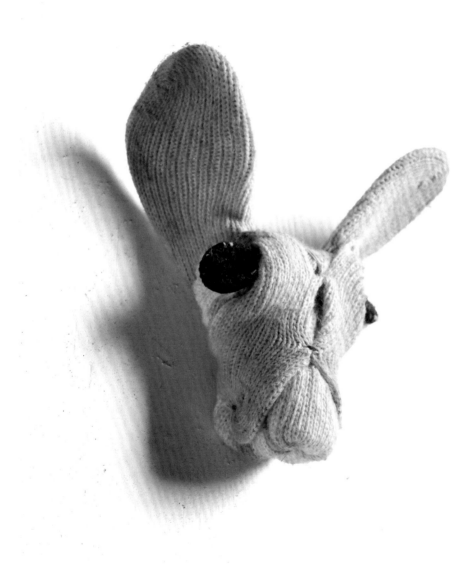

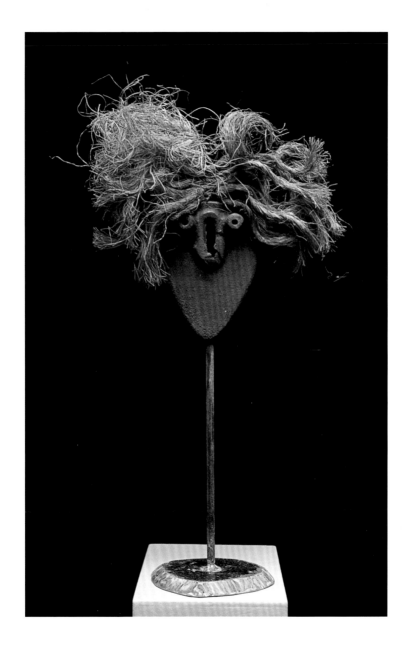

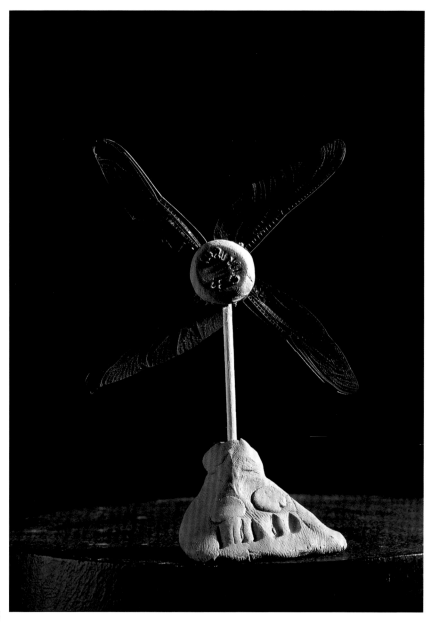

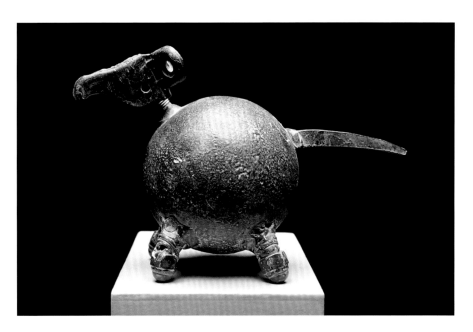

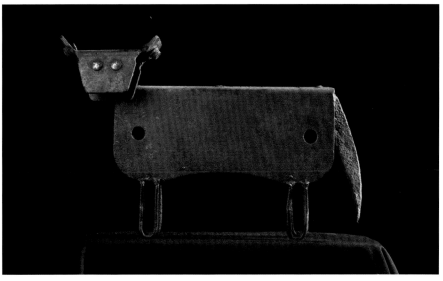

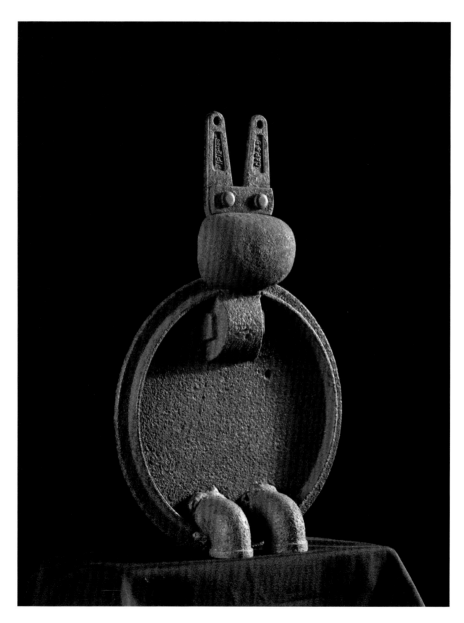

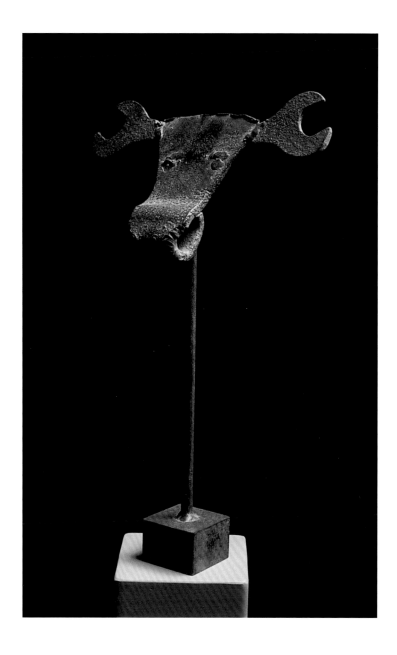

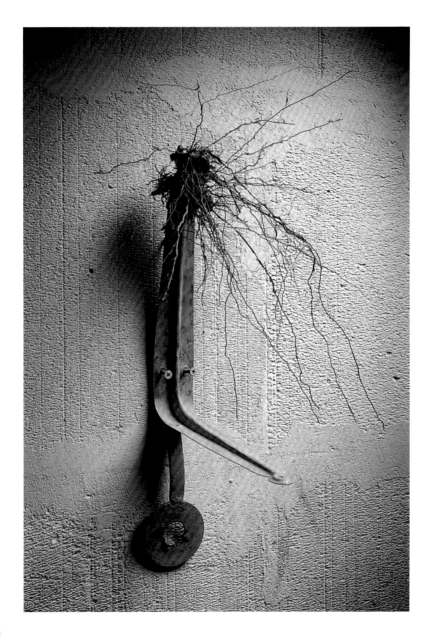

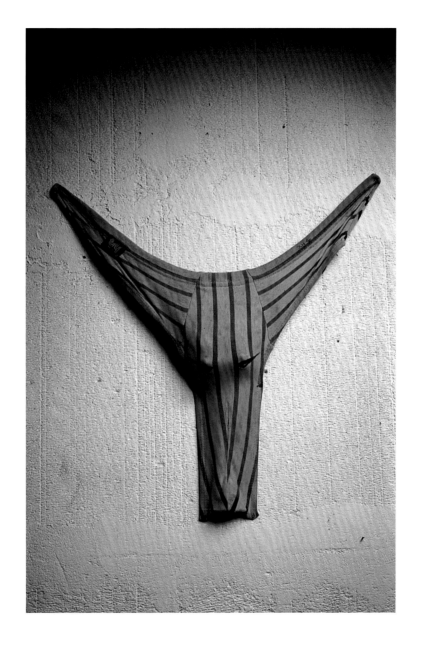

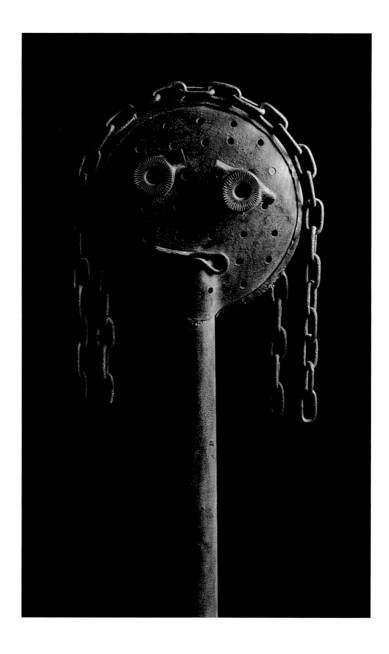

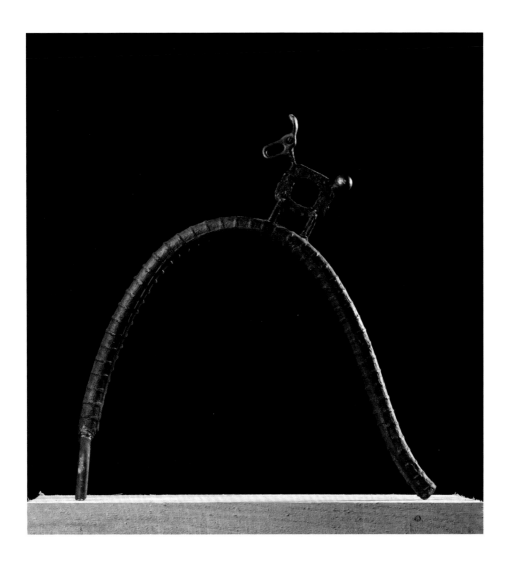

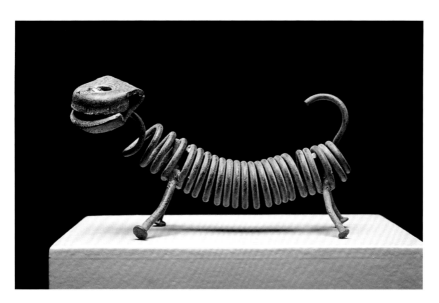

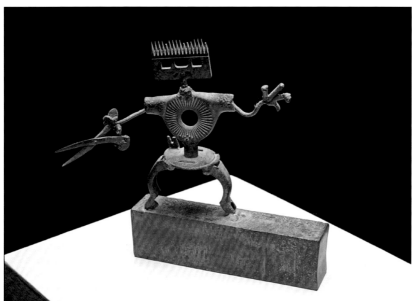

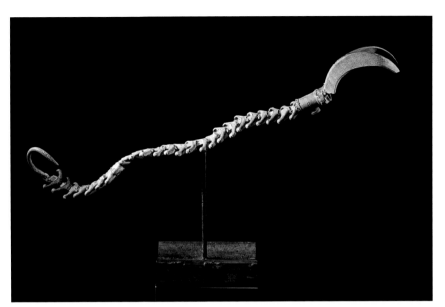

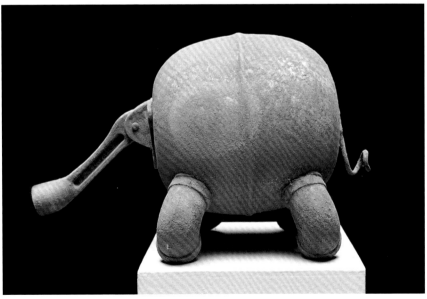

155

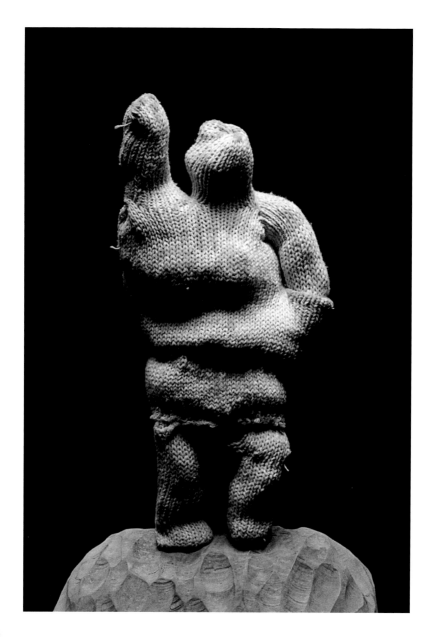

작업실 전경

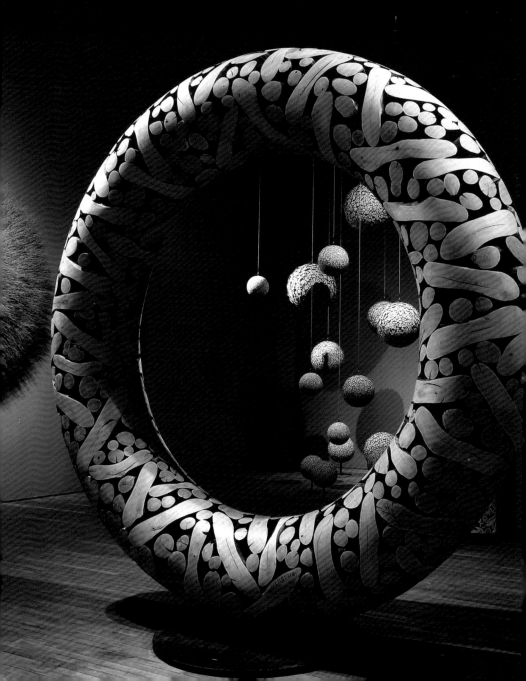

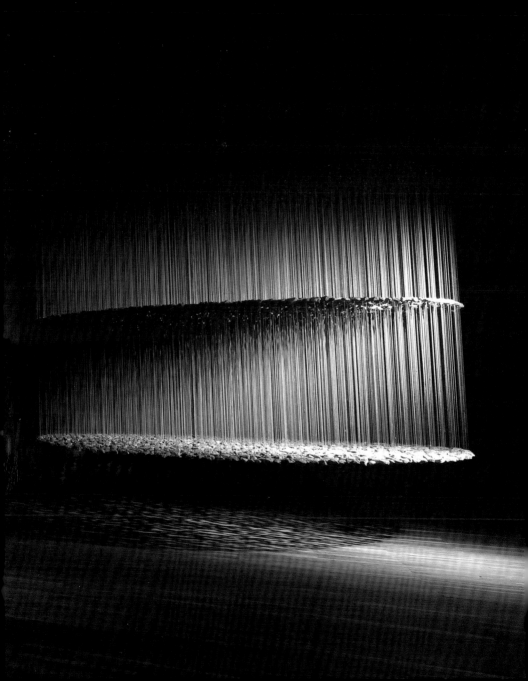

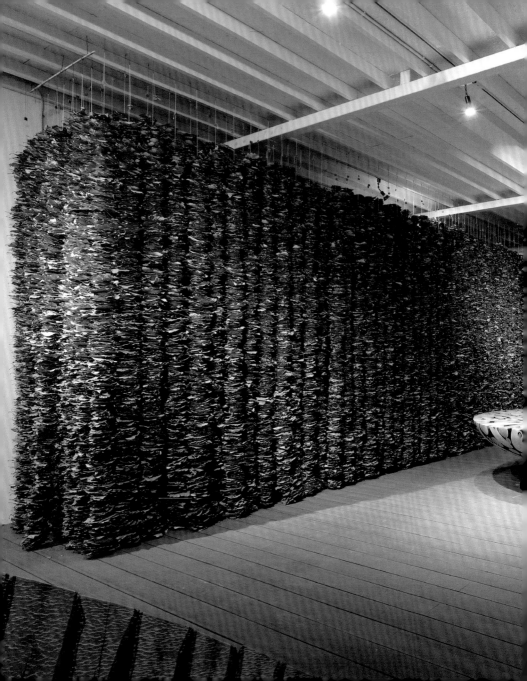

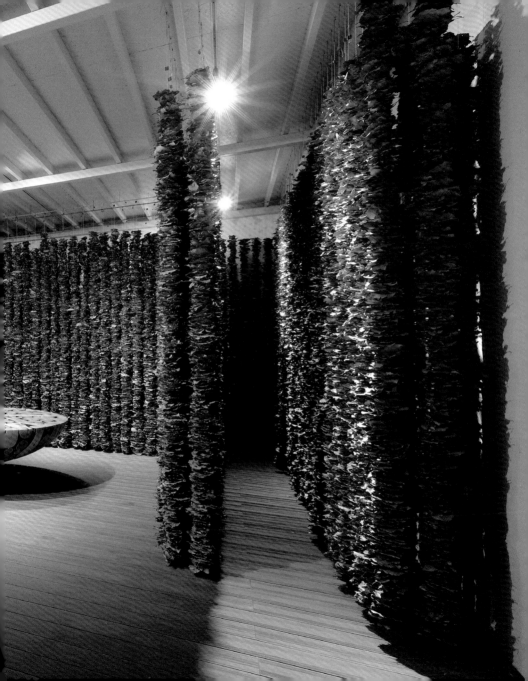

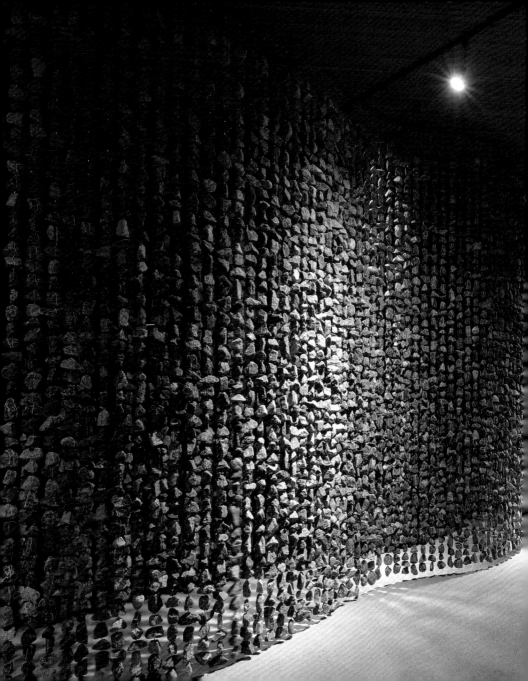

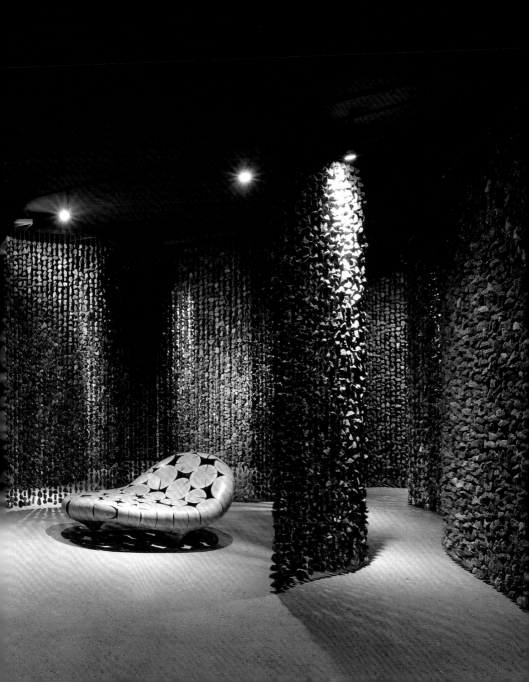

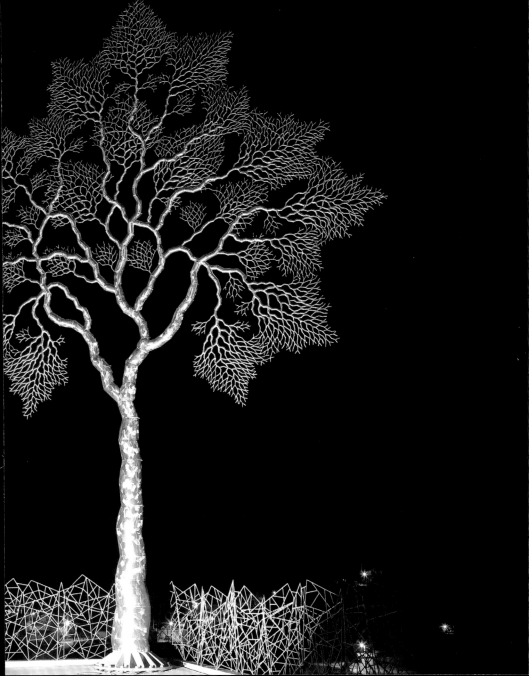

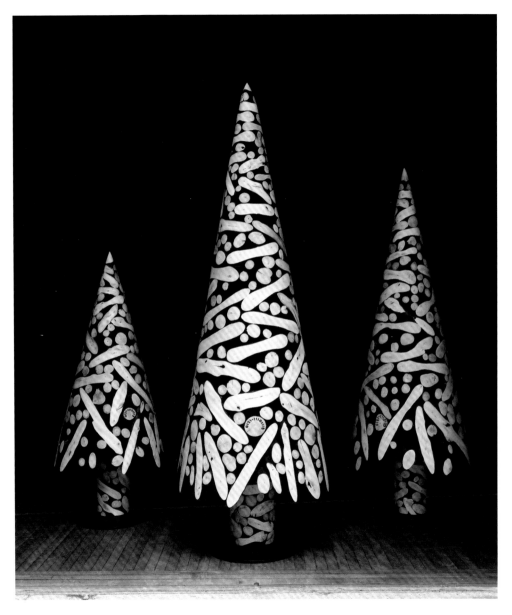

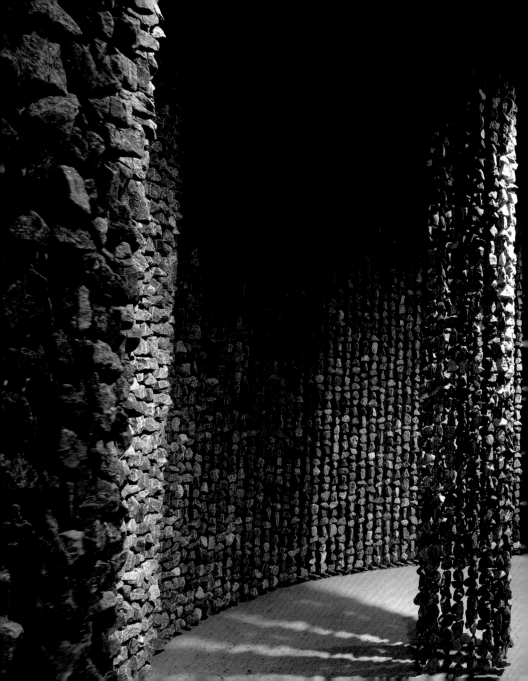

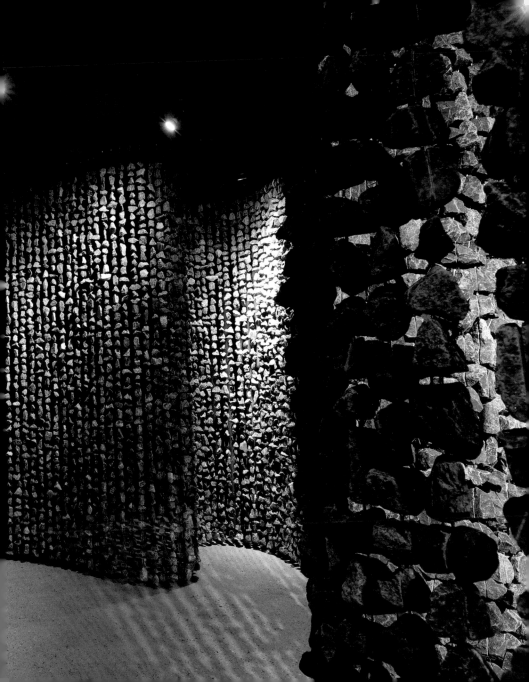

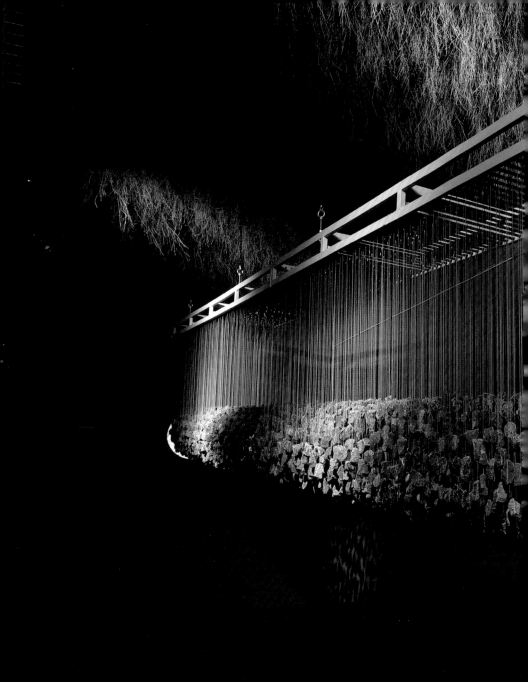

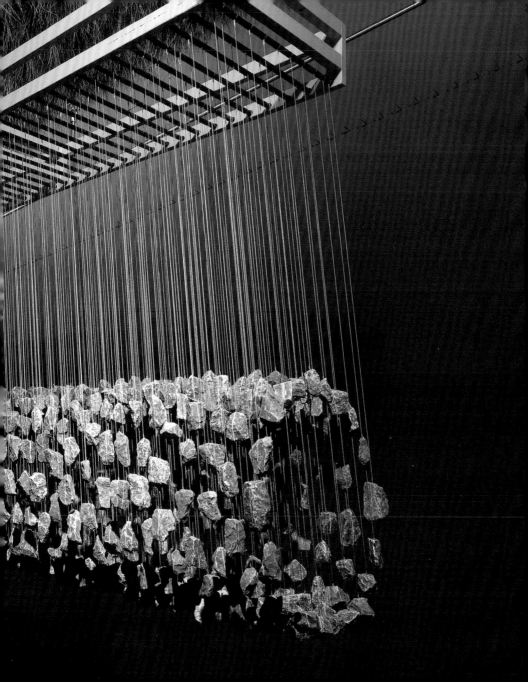

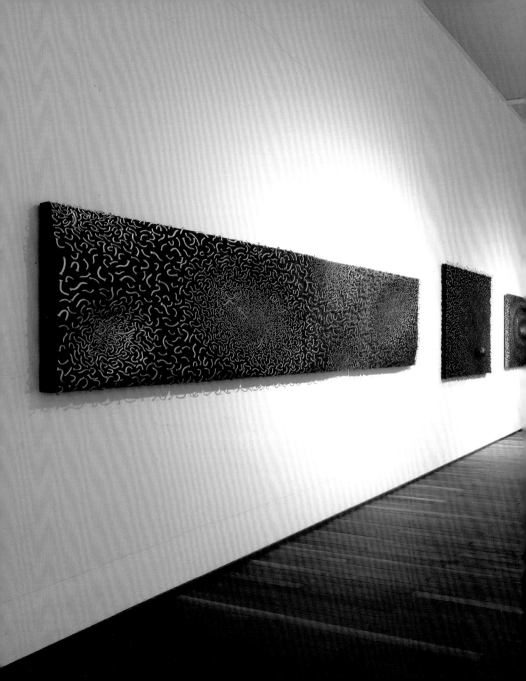

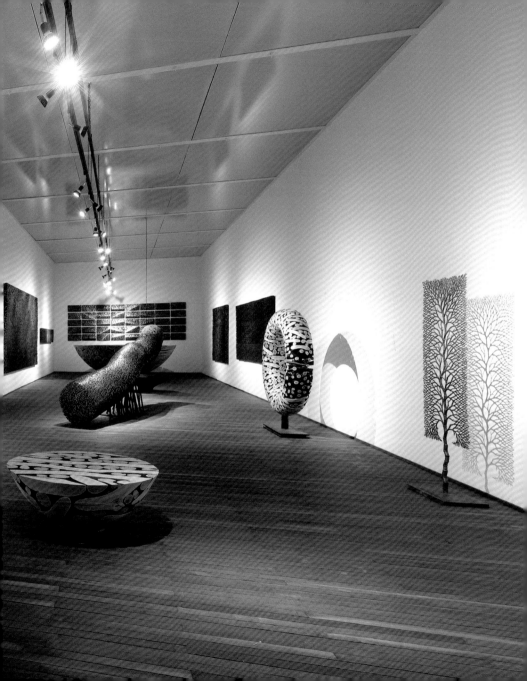

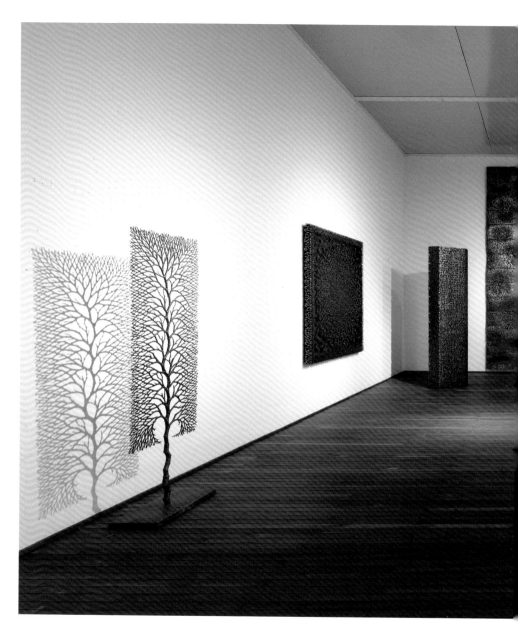

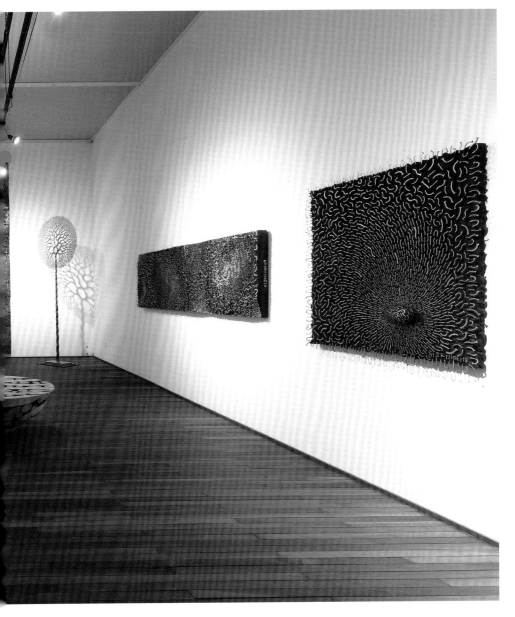

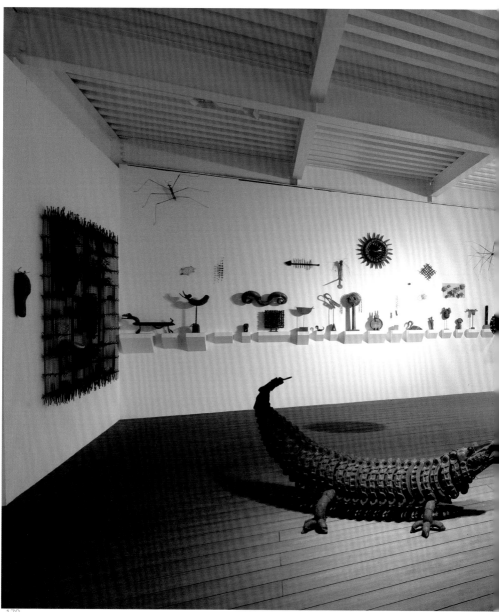

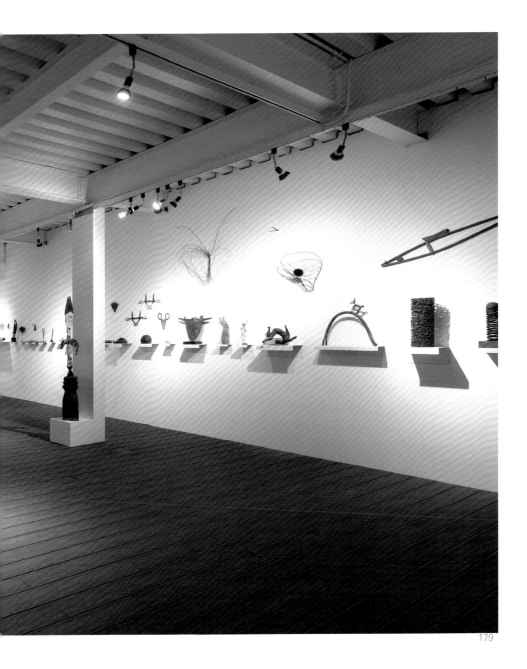

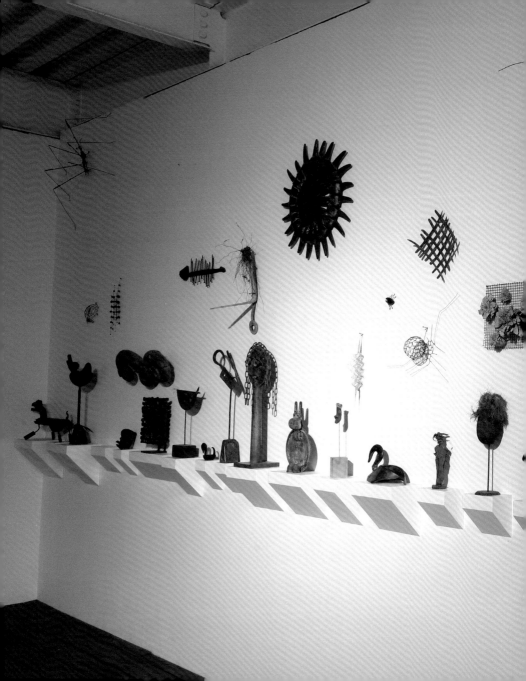

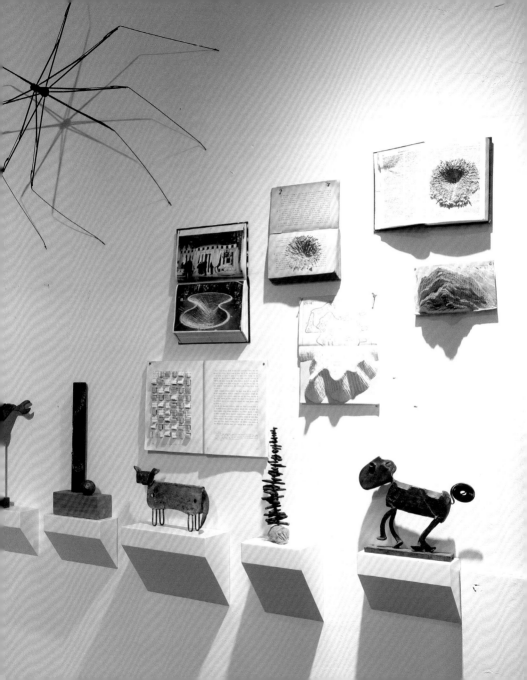

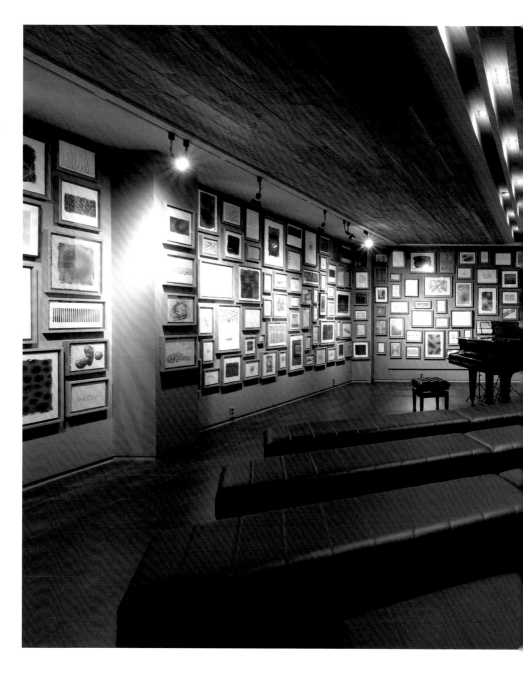

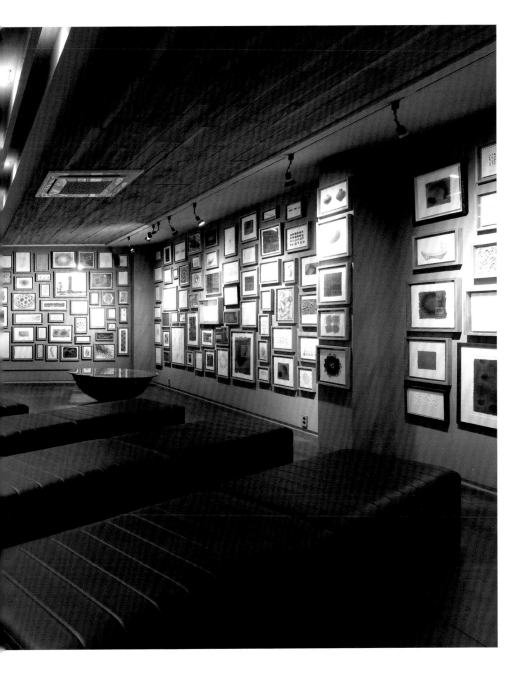

Profile

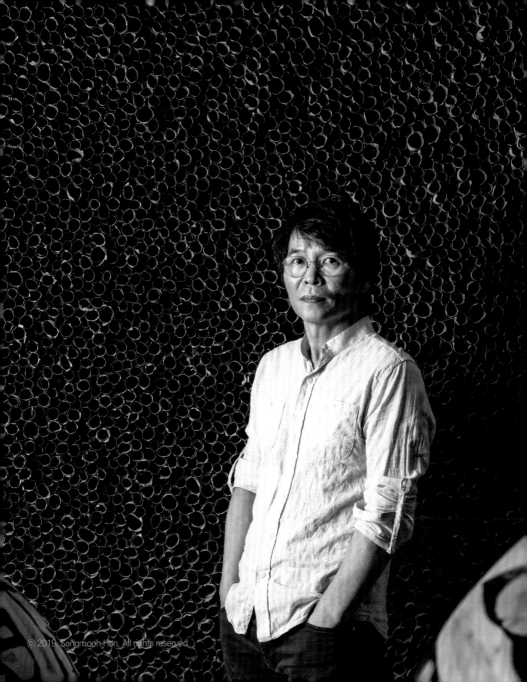

이재효 Lee, Jae-Hyo 李在孝

1965 합천 생
1992 홍익대학교 미술대학 조소과 졸업

개인전
2018 제47회- 모란 미술관(서울)
2017 제46회- 소향 갤러리(부산)
 제45회- Pontone Gallery(London)
2016 제44회- Madison Gallery(San Diego)
 제43회- 성남 아트센터(서울)
2015 제42회- M Art Center(Shanghai)
 제41회- 소향 갤러리(부산)
2014 제40회- 표 갤러리(서울)
 제39회- Albemarle Gallery(London)
 제38회- 객주문학관(청송)
 제37회- 분도갤러리(대구)
 제36회- M Art Center(Shanghai)
 제35회- HADA Gallery(London)
2013 제34회- Ever Harvest Art Gallery(Taiwan)
2012 제33회- Madison Gallery(San Diego)
 제32회- Albemarle Gallery(London)
 제31회- 박여숙 갤러리(서울)
 제30회- 도시갤러리(부산)
 제29회- HADA Gallery(London)
 제28회- 성곡 미술관(서울)
 제27회- Cynthia-Reeves Contemporary
 (Brooklyn, New York)
2011 제26회- Albemarle Gallery(London)
 제25회- Galeria Ethra(Mxico)
 제24회- Galerie Noordeinde(Nederland)
 제23회- 몽고메리 미술관 특별전(Alabama)
2010 제22회- 윤 갤러리(서울)
 제21회- Albemarle Gallery(London)
 제20회- 남포 미술관(고흥)
 제19회- Kwai Fung Hin Gallery(Hong Kong)
 제18회- Cynthia-Reeves Contemporary(New York)
2009 제17회- Gallery Sol Beach(양양)

제16회- Ever Harvest Art Gallery(Taiwan)
제15회- 금산갤러리(Tokyo)
제14회- Albemarle Gallery(London)
2008 제13회- 마나스 아트센터(양평)
 제12회- 분도갤러리(대구)
 제11회- 도시갤러리(부산)
 제10회- Cynthia-Reeves Contemporary(New York)
2007 제9회- 금산갤러리(Tokyo)
 제8회- 아트사이드(Beijing)
 제7회- 금산갤러리(헤이리)
2006 제6회- 마린갤러리(부산)
2005 제5회- 아트사이드(서울)
2003 제4회- 갤러리 원(서울)
2001 제3회- Vermont Studio Center(USA)
2000 제2회- 일민 미술관(서울)
1996 제1회- 예술의 전당(서울)

수상
2005 일본 효고 국제 회화 공모전 우수상 수상
2000 김세중 청년 조각상 수상
1998 오사카 트리엔날레 1998 - 조각 대상
 문화부제정「오늘의 젊은 예술가상」수상
1997 한국일보 청년작가 초대전 대상

단체전
2018 Art & Design 2018 'The Scent of Wood'
 (신세계갤러리)
 Korean Contemporary(Opera Gallery-Seoul)
 'Infinite Grace'(Waterfall Mansion, 뉴욕)
2017 '과학 예술 2017:탄소'展(제주 도립 미술관)
 'Color Spectrum'-섬展(유리섬 맥아트 미술관)
 조각의 미학적 변용展(모란미술관)
 Wood Works Today(김종영미술관)
2016 A Sustaining Life(Waterfall Mansion, 뉴욕)
 North Adams 미술관(Massachusetts)
 이재효,이재삼 기획초대전(내설악예술인촌공공미술관)

2015 KIAF 2015(COEX)
광복 70주년-뉴욕전(Waterfall Mansion, 뉴욕)
자선특별전 'I Dream'(에비뉴엘 아트홀)
2014 2014 국제 불조각 축제(정선 삼탄 미술관)
전북 아트쇼 2014(한국 소리 문화의 전당)
The Nature 展(시안 미술관)
Creation 展(정선 삼탄 미술관)
2013 이재효,최성필 2인전(오페라갤러리-Dubai)
KIAF 2013(COEX)
Dubai Art-fair(Dubai)
이재효,이재삼 2인전(정문규미술관)
오마주-김환기를 기리다(환기미술관)
신 소장품전(경남도립미술관)
교과서 속 현대미술(아람미술관)
대만 국제 조각 심포지움(대만-카오슝)
2012 사막 프로젝트(인도-자이푸르)
KIAF 2012(COEX)
Korean Eye(Saatchi Gallery-London)
Aqueous(Albemarle Gallery-London)
광주시립 미술관 개관 20주년 특별전(광주시립미술관)
베이징 국제 아트 페어(Beijing)
두바이 국제 디자인 페어(Dubai)
A Magic Moment(Basel Art Center)
Water(HADA Gallery-U.K)
2011 이천 국제 조각 심포지움(이천)
움직이는 예술마을(남포미술관)
Hong Kong Art Fair 2011 (Hong Kong)
Art Paris 2011(Paris)
SOFA 2011(New York)
고텐야마 전(Ippodo Gallery, Gotenyama)
2010 2010 Korea Tomorrow (SETEC)
서울 미술 대전-한국 현대조각 2010(서울 시립 미술관)
G20 서울 정상회의 기념 "한국미술특별展(국회도서관)
Art Docking Spot(우명 미술관)
KIAF-VIP Lounge(COEX)
홍익 조각회 특별전

(인천 트리엔날레 밀라노 특별 전시관)
대만 아트페어(Taipei)
상해 아트페어(Shanghai)
이재효,이정웅 2인展(비컨 갤러리)
Arcades Project展(인터알리아 갤러리)
San Francisco Fine Art Fair
(Fort Mason Center-San Francisco)
Hong Kong Art Fair(Hong Kong)
Art Chicago(Merchandise Mart-Chicago)
Sculpture Objects & Functional Art Fair(New York)
다중 효과展(갤러리 인)
젊은 모색 30인展(국립 현대 미술관)
화랑 미술제(BEXCO)
Living Art Fair(COEX)
Arts and Crafts Collaboration(이천 도자기 센터)
2009 한국-싱가폴 조각展(싱가폴-보테닉 가든)
양평환경 미술제 2009(양평군 강하면 일대)
Touchart Book Artists(Touchart Gallery)
KIAF(COEX)
Art Fair Taipei 2009(Taiwan)
"Yves Saint Laurent 처럼"展(아트사이드 갤러리)
Mad for furniture(Nefspace 개관展)
한국인의 미학展(Albemarle Gallery-U.K)
홍콩 아트페어(금산 갤러리)
화랑 미술제(BEXCO)
황소 걸음展(장은선 갤러리)
손길의 흔적展(현대 갤러리)
2008 재생:일상을 되 섞기
(Museum of Art&Design-New York)
한국은 지금: 신예 한국작가들(ArtLink-Israel)
Sanghai Contemporary Art Fair(Sanghai-China)
대만 국제 나무 조각展(삼의 국제 조각관-Taiwan)
Art Square 개관기념展(두산건설,가양갤러리)
2008 한국 공간 디자인 문화제展(구 서울역사)
KIAF(COEX)
대구 아트페어(EXCO)

찾아가는 미술관展(국립 현대 미술관)
리빙 디자인 페어(COEX)
제1회 컨템포러리 네오 메타포 2008展(인사아트센터)
서울 아트페어(BEXCO)
부산 시립미술관 개관 10주년展(부산 시립미술관)
창원 아시아 미술제(창원 성산아트홀)
Circle & Square(N Gallery 기획 초대展)
2007 오색의 공간 그리고 나(모란미술관)
이재효,박승모,최태훈 3인展(마나스 아트센터)
점으로부터 점으로(환기미술관)
리빙 디자인 페어(Designer's Choice-COEX)
북경 아트 페어(China)
Tuning Boloni(China)
2006 Simply Beautiful(Centre Pasqu Art, Biel-Swiss)
Art Canal(River Suze-Swiss)
EHS Project-청계천이 흐르는 감성공간(청계천)
중국 국제 갤러리 박람회(베이징 갤러리-China)
일상의 연금술展(New Zealand)
이재효, 최태훈 2인展(EBS Space)
2005 울림展(서울 시립 미술관 남서울 분관)
대지진 부흥 10주년기념 국제 회화展
(일본 효고 현립 미술관-Japan)
미술과 수학의 교감(사바나 미술관)
2004 화랑미술제(예술의 전당)
기전미술(경기문화재단)
올림픽 미술관 개관 기념展(올림픽 미술관)
임진강展(임진강변)
100% 프로포즈展(갤러리 씨엔씨)
일상의 연금술展(국립현대 미술관)
물결展(도시갤러리)
2003 불혹의 신예들展(모로 갤러리)
나무로부터(김종영 미술관)
나무조형展(대전 시립 미술관)
아트벤치展(아트사이드 갤러리)
Benchmarking Project(남산공원)
2002 무당개구리의 울음展(예술의 전당)
들목회展(갤러리 아지오)
저절로자연되기展(영은 미술관)

2001 이재효,한생곤 2인展(부산 롯데호텔)
수목금토生展(인사 아트 센터)
새로운 아트란티스의 꿈展(부산 시립 미술관)
1996-2000 단체전 40여회

작품소장

국립 현대 미술관, 모란 미술관, 일민 미술관, 부산 시립 미술관, 경기도 미술관, 63 빌딩, 오사카 현대 문화 예술 센터(Japan), 효고 현립 미술관(Japan), W-Seoul Walker-hill Hotel, MGM Hotel(USA), Intercontinental Hotel(Swiss), Briton Place-UMU Restaurant(UK), Sculpture in Woodland(Ireland), Grand Hyatt Hotel(Taiwan), Park Hyatt Hotel Washington D,C(USA), Marriott Hotel(Seoul), Cornell University Herbert F. Johnson Museum(USA), Grand Hyatt Hotel Berlin(Germany), President Wilson Hotel(Swiss), Borgata Hotel(USA), Park Hyatt Hotel Shanghai(China), Phoenix Island(제주도), 부산대학교 병원(양산), Industrial Bank(Taiwan), Crown Hotel(Australia). Park Hyatt Hotel Zurich(Switzerland), Echigo-Tsumari Art Triennial(Japan), 롯데 잠실 웰빙센터, IFC 여의도 호텔. 쌍용 도렴동 빌딩, EMAAR Building(Dubai), Park Hyatt Sanya Resort(China). 대구은행 제2본점, 제주 신화호텔. 롯데 월드 타워, Art Sella 조각공원(Italy), Flamingo Resort(Hanoi), Gothenburg Botanical Garden(Sweden), Herno S.P.A(Italy).

주소

경기도 양평군 지평면 초천길 83-22 (무왕1리 521)
Tel: 010-2795-1402
e-mail: jaehyoya@naver.com
Home Page: www.leeart.name

Lee, Jae-Hyo

1965 Born in Hapchen, Korea
1992 B.F.A in Plastic Arts, Hong-ik University

Solo Exhibitions
2018 The 47th – Moran Museum of Art(Seoul)
2017 The 46th – Sohyang Gallery(Busan)
 The 45th – Pontone Gallery(London)
2016 The 44th – Madison Gallery(San Diego)
 The 43rd – Seongnam Arts Center (Seoul)
2015 The 42nd – M Art Center (Shanghai)
 The 41st – Sohyang Gallery(Busan)
2014 The 40th - Pyo Gallery(Seoul)
 The 39th - Albemarle Gallery(London)
 The 38th - Gegjoo Literature House (Korea)
 The 37th – BUNDO Gallery(Korea)
 The 36th – M Art Center (Shanghai)
 The 35th - HADA Gallery(London)
2013 The 34th - Ever Harvest Art Gallery (Taiwan)
2012 The 33rd - Madison Gallery(San Diego)
 The 32nd - Albemarle Gallery(London)
 The 31st - Parkryesook Gallery(Korea)
 The 30th - DOSI Gallery (Korea)
 The 29th - HADA Gallery(London)
 The 28th - Sungkok Museum(Korea)
 The 27th - Cynthia-Reeves Contemporary
 (Brooklyn, New York)
2011 The 26th - Albemarle Gallery(London)
 The 25th - Galeria Ethra (Mexico)
 The 24th - Galerie Noordeinde(Netherland)
 The 23rd - Montgomery Museum of Fine Arts(Alabama)
2010 The 22nd - Yoon Gallery(Seoul)
 The 21st - Albemarle Gallery(London)
 The 20th – Nampo Art Museum(Korea)
 The 19th - Kwai Fung Hin Gallery(Hong Kong)
 The 18th – Cynthia-Reeves Contemporary(New York)
2009 The 17th – Gallery Sol Beach(Korea)
 The 16th – Ever Harvest Art Gallery (Taiwan)
 The 15th - Gallery Keumsan (Japan)
 The 14th - Albemarle Gallery (London)
2008 The 13th - MANAS Art Center (Korea)

 The 12th - BUNDO Gallery (Korea)
 The 11th - DOSI Gallery (Korea)
 The 10th - Cynthia-Reeves Contemporary(New York)
2007 The 9th - Gallery Keumsan (Japan)
 The 8th - Gallery Artside (China)
 The 7th - Gallery Keumsan (Korea)
2006 The 6th - Gallery Marin (Korea)
2005 The 5th - Gallery Artside (Korea)
2003 The 4th - Gallery Won (Korea)
2001 The 3rd - Vermont Studio Center (USA)
2000 The 2nd - Ilmin Museum of Art (Korea)
1996 The 1st - Museum of Seoul Arts Center (Korea)

Awards
2005 Prize of Excellence of
 Hyogo International Competition of Painting
2000 Kim Sae-Jung Young Artist Prize
1998 Grand Prize Winner of Osaka Triennial
 Winner of Young Artist of the Day Presented
 by the Ministry of Culture
1997 Grand Prize Winner of Invited Young Artist
 sponsored by Hankook Ilbo

Selected Group Exhibitions
2018 Art & Design 2018 'The Scent of Wood'
 (Shinsegae Gallery-Korea)
 Korean Contemporary (Opera Gallery-Seoul)
 'Infinite Grace' (Waterfall Mansion, N.Y)
2017 Science, Art 2017: Carbon(Jeju Municipal Museum of Art)
 Aesthetic Transformation of Sculpture (Moran Museum)
 Color Spectrum (Glass Island Mac Art Museum)
 Wood Works Today (Kim Jongyung Museum)
2016 A Sustaining Life(Waterfall Mansion, N.Y)
 Museum of Contemporary Art in North
 Adams(Massachusetts)
 Lee Jaehyo, Lee Jaesam Exhibition (Inje Museum)
2015 KIAF 2015(COEX)
 RE: Contemporary-Fermented Souls
 (Waterfall Mansion, N.Y)
 Donations Exhibition 'I Dream' (Avenuel Art Hall)

2014 2014 International Fire Sculpture Festival in
Jeongseon(Samtan Art Mine-Korea)
Jeonbuk Artshow 2014(Sori Arts Center of Jeollabuk-do)
The Nature (Cyan Museum-Korea)
The Creation (Samtan Art Mine-Korea)
2013 Art of Nature(Opera Gallery-Dubai)
The Wood-of tree, from tree (Chung Mun Kyu Museum)
KIAF 2013(COEX)
Dubai Art-fair(Dubai)
Hommage a Whanki(Whanki Museum)
Seek & Desire (Gyeongnam Art Museum)
Contemporary Art in the Textbook (Aram Museum)
Taiwan International Sculpture Symposium
(Taiwan-Kaohsiung)
2012 International Desert Art Project 2012(India-Jaipur)
KIAF 2012(COEX)
Korean Eye (Saatchi Gallery-London)
Aqueous (Albemarle Gallery-London)
Contemporary Korean Art Since the 1990's(Korea)
China International Gallery Exposition(Beijing)
Design Days Dubai(Dubai)
A Magic Moment (Basel Art Center)
Water (HADA Gallery-UK)
2011 International Sculpture Symposium in Icheon(Icheon)
Moving Art Village (Nampo Art Museum)
Hong Kong Art Fair 2011 (Hong Kong)
Art Paris 2011 (Paris)
SOFA New York 2011 (New York)
Gotenyama Exhibition (Ippodo Gallery, Gotenyama)
2010 2010 Korea Tomorrow(SETEC)
The Seoul Art Exhibition 2010(Seoul Museum of Art)
G20 Seoul Summit Celebration Exhibition for the
Korean Fine Arts (National Assembly Library)
Art Docking Spot (Woomyoung Art Museum)
KIAF-VIP Lounge(COEX)
Hongik Sculpture Exhibition
(Triennale di Milano Incheon Museum)
Taipei Art Fair(Taipei)
Shanghai Art Fair(Shanghai)
Lee Jaehyo & Lee Jungwoong Exhibition (Beacon Gallery)
Arcades Project (Inter Alia Gallery)

San Francisco Fine Art Fair
(Fort Mason Center-San Francisco)
Hong Kong Art Fair (Hong Kong)
Art Chicago (Merchandise Mart-Chicago)
Sculpture Objects & Functional Art Fair (New York)
Multi Effect (Gallery Ihn)
30th Anniversary of the Young Korean Artists
(National Museum of Contemporary Art)
Korea Galleries Art Fair (BEXCO)
Living Art Fair (COEX)
Arts and Crafts Collaboration
(Icheon World Ceramic Center)
2009 A Korea& Singapore Joint Sculpture
Exhibition(Singapore-Botanic Garden)
Yangpyeong Environmental Art (South Han River)
Touchart Book Artists (Touchart Gallery)
Korea International Art Fair (COEX)
Art Fair Taipei 2009 (Taiwan)
Like of Yves Saint Laurent (Gallery Artside)
Korean Aesthetics (Albemarle Gallery-UK)
Mad for furniture (Nefspace)
Hong Kong Art Fair (Gallery Keumsan)
Korea Galleries Art Fair (BEXCO)
Step of a Bull (Jang Eun Sun Gallery)
The Great Hands (Hyundai Gallery)
2008 Second Lives: Remixing the Ordinary
(Museum of Arts and Design-New York)
Korea Now: Emerging Korean Art (ArtLink-Israel)
Shanghai Contemporary Art Fair (Shanghai)
Taiwan International Wood Sculpture Art Exhibition
(Sanyi Museum-Taiwan)
Between the Art and Space
(Doosan Construction & Engineering Model House)
Korea Space Design Festival 2008 (Old Seoul Station)
Korea International Art Fair (COEX)
Daegu Art Fair (EXCO)
Art Museum the Traveling
(National Museum of Contemporary Art)
Living Design fair (COEX)
Contemporary Neo_metaphor 2008 (Insa art center)
Seoul Art Fair (BEXCO)

Opening 10th Busan Municipal Museum of Art
(Busan Municipal Museum of Art)
Changwon Asian Contemporary Art Exhibition
(Changwon Art Hall)
Circle & Square (N Gallery Planning Invitation Exhibition)
2007 Five space & I (Moran museum of art)
Lee Jaehyo, Park Seungmo,
Chio Taehoon Group Exhibition (Manas art center)
From Dot to Dot (Whanki Museum)
Living Design fair (Designer's Choice-COEX)
Beijing Art Fair (China)
Tuning Boloni (China)
2006 Simply Beautiful (Centre PasquArt, Biel-Switzerland)
Art Canal (River Suze-Switzerland)
EHS Project (Cheonggyecheon-Seoul)
China International Gallery Exposition 2006
(Beijing-China)
Alchemy of Daily Life (New Zealand)
Vibration (EBS Broadcasting Exhibition Hall)
2005 Vibration (Seoul City Art Museum)
Hyogo International Competition of Painting
(Hyogo Prefecture Museum of Art-Japan)
Art & Mathematics (Savina Museum)
2004 A Open Commemoration the Olympic Museum
(Olympic Museum)
100% Propose (Gallery Sea&See)
Imjin River (The Side of Imjin River)
Alchemy of Daily Life
(National Museum of Contemporary Art)
Wave (Gallery Dosi)
2003 Out of Wood (Kim Chong-Yung Sculpture Museum)
The Happy Sympathy Between Human and Wood
(Daejeon Municipal Museum of Art)
Benchmarking Project (Namsan Park)
40's Artist (Gallery Moro)
Art Bench (Art Side)
2002 To Became One with Nature (YungEun Museum)
International Environmental Art Exhibition a
Red-bellied Frog's Cry (Seoul Arts Center, Seoul)
DeulMok Association (Gallery Agio)
2001 Good Design Festival (COEX)

The Association of Asian Contemporary Sculpture
(YungEun Museum of Contemporary Art)
Lee Jae-Hyo, Han Sueng-Gon Exhibition (Hotel Lotte)
Water, Wood, Metal, Earth, Live (Insa Art Gallery)
1996-2000 40th Group Exhibition

Permanent Collections

National Museum of Contemporary Art(Korea), Moran
Museum(Korea), Ilmin Museum of Art(Korea), Busan
Municipal Museum of Art(Korea), Gyeonggi Museum
of Morden Art(Korea), 63 City Tower(Korea), W-Seoul
Walker-hill Hotel, Borgata Hotel(USA), Park Hyatt Hotel
Shanghai(China), Osaka Contemporary Art Center of
Japan(Japan), MGM Hotel(USA), Hyogo Prefecture Museum
of Art(Japan), Intercontinental Hotel(Switzerland), Briton
Place-UMU Restaurant(UK), Sculpture in Woodland(Ireland),
Grand Hyatt Hotel(Taiwan), Park Hyatt Hotel Washington
DC(USA), Marriott Hotel(Korea), Cornell University Herbert F.
Johnson Museum(USA), Grand Hyatt Hotel Berlin(Germany),
President Wilson Hotel(Swiss), Phoenix Island(Korea), Pusan
National University Hospital(Korea), Industrial Bank(Taiwan)
Crown Hotel(Australia). Park Hyatt Hotel Zurich(Switzerland),
Echigo-Tsumari Art Triennial(Japan), IFC Seoul Hotel(Korea),
EMAAR Building(Dubai), Park Hyatt Sanya Resort(China),
Daegu Bank(Korea), Jeju Sinwha Hotel(Korea). Lotte World
Tower(Korea), Art Sella Sculpture Park(Italy), Flamingo
Resort(Hanoi), Gothenburg Botanical Garden(Sweden),
Herno S.P.A(Italy).

Address

83-22, Chochen-gil, Jipyeong-myeon, Yangpyeong-gun,
Gyeonggi-do, Korea
Tel: 82-10-2795-1402(C)
E-mail: jaehyoya@naver.com
Website: www.leeart.name

HEXAGON 한국현대미술선
Korean Contemporary Art Book

001	이건희 *Lee, Gun-Hee*	002	정정엽 *Jung, Jung-Yeob*
003	김주호 *Kim, Joo-Ho*	004	송영규 *Song, Young-Kyu*
005	박형진 *Park, Hyung-Jin*	006	방명주 *Bang, Myung-Joo*
007	박소영 *Park, So-Young*	008	김선두 *Kim, Sun-Doo*
009	방정아 *Bang, Jeong-Ah*	010	김진관 *Kim, Jin-Kwan*
011	정영한 *Chung, Young-Han*	012	류준화 *Ryu, Jun-Hwa*
013	노원희 *Nho, Won-Hee*	014	박종해 *Park, Jong-Hae*
015	박수만 *Park, Su-Man*	016	양대원 *Yang, Dae-Won*
017	윤석남 *Yun, Suknam*	018	이 인 *Lee, In*
019	박미화 *Park, Mi-Wha*	020	이동환 *Lee, Dong-Hwan*
021	허 진 *Hur, Jin*	022	이진원 *Yi, Jin-Won*
023	윤남웅 *Yun, Nam-Woong*	024	차명희 *Cha, Myung-Hi*
025	이윤엽 *Lee, Yun-Yop*	026	윤주동 *Yun, Ju-Dong*
027	박문종 *Park, Mun-Jong*	028	이만수 *Lee, Man-Soo*
029	오계숙 *Lee(Oh), Ke-Sook*	030	박영균 *Park, Young-Gyun*
031	김정헌 *Kim, Jung-Heun*	032	이 피 *Lee, Fi-Jae*
033	박영숙 *Park, Young-Sook*	034	최인호 *Choi, In-Ho*
035	한애규 *Han, Ai-Kyu*	036	강홍구 *Kang, Hong-Goo*
037	주 연 *Zu, Yeon*	038	장현주 *Jang, Hyun-Joo*
039	정철교 *Jeong, Chul-Kyo*	040	김홍식 *Kim, Hong-Shik*
041	이재효 *Lee, Jae-Hyo*	042	윤정미 (출판예정)
043	오원배 (출판예정)	044	박 건 (출판예정)

Hexagon Fine Art Collection

01 리버스 rebus / 이건희
02 칼라빌리지 Color Village / 신홍직
03 오아시스 Oasis / 김덕진
04 여행자 On a journey / 김남진
05 새를 먹은 아이 / 김부연
06 엄마가 된 바다 Sea of Old Lady / 고제민
07 레오파드 Leopard in Love / 김미숙
08 디스커뮤니케이션 Discommunication / 손 일
09 내 안의 풍경 The Scenery in My Mind / 안금주

10 꽃섬 Flower Island / 조영숙
11 마음을 담은 그림, 섬 / 박병춘
12 판타지의 유희를 꿈꾸다 / 위성웅
13 바람이 불어오는 곳 / 문경섭
14 노문리 548-1 Nomun-Ri 548-1 / 박초현
15 탐매 Searching for Plum Blossom / 이동원
16 KOI 꽃섬 / 전미선
17 Palette, Something 색색, 어떤 것 / 이인
18 내 안의 풍경 II The Scenery in My Mind II / 안금주